살아 있는 글씨 쓰기

# 友浦墨香

우　　포　　묵　　향

―――――――――― II ――――――――――

인경석

북코
리아

**우포 友浦**
**인경석 印敬錫**

1946년 인천 출신
서울대 법대
미국 시라큐스대 석사
중앙대 사회복지학 박사

보건복지부 등 공직(30년)
한림대, 연세대 교수(10년)
국민연금공단 이사장
경기복지재단 대표이사

서울사회복지대학원대학교 서예지도자 과정(2년)
대한민국 미술대전(국전) 서예(추사체)부문 특선(2019)

저서
한국복지국가의 이상과 현실(1998)
복지국가로 가는 길(2008)
에세이집, 후리질 인생(2011)
서예작품집, 우포묵향(2021)

* 友浦는 저자의 고향인 인천광역시 옹진군 덕적면
  서포2리(벗개)의 옛 이름.

# 머리말

첫 서예작품집 우포묵향(友浦墨香)을 낸 지 3년이 되었다. 그동안 어떻게 해야 한 단계 업그레이드(upgrade)된 글씨를 쓸 수 있을까 고심해 왔다. 여러 가지 자료도 찾아보고 선인(先人)들의 서예작품 등을 분석하고 내린 결론은 '살아 있는 힘 있는 글씨'를 써야 한다는 것이었다.

이번에 첫 작품집에서 미흡했던 점을 보완하여 그동안 쓴 작품 200점을 모아 서예작품집 제2집을 낸다. 두 권을 합하면 총 400점이 된다. 그러면, 웬만한 명문장(名文章), 한국과 중국의 유명한 한시(漢詩), 고서장문(古書長文), 고사성어(故事成語) 등을 대부분 커버(cover)하는 셈이다.

주옥같이 좋은 작품들만 골라 수록하였으니, 작품 사전(辭典)으로 활용될 수 있을 것이다. 서예를 하시는 분들께는 학습 참고서로, 일반 독자분들과 학생들에게는 한문교양서가 될 수 있을 것이다.

문자향서권기(文字香書卷氣)라는 말이 있듯이, 한문(漢文)에 대한 깊은 지식과 이해가 있어야 그 기운이 작품에 우러나 좋은 서예작품을 쓸 수 있다고 생각한다. 이 책은 한문에 대한 이해를 높이는 데 도움을 줄 수 있을 것이다.

한자(漢字)는 글자 하나하나가 그림과 같은 것이므로, 한문서예는 예술이라고 할 수 있다. 그러기에 깊이 들어가면 들어갈수록 점점 더 어렵게 생각되고 늘 부족하다는 느낌이 든다. 이번에 내놓는 작품집도 미흡한 부분은 너그러운 마음으로 혜량(惠諒)해 주시기 바랍니다.

그동안 꾸준히 서예지도를 해 주신 운정(雲亭) 오선영(吳先英) 선생님과 한문자료 원문 검토와 한글 번역 등에 도움을 준 나의 죽마고우 국문학자 안백(安白) 박경현(朴景賢) 교수님께 감사를 드립니다.

서예작품을 모아 책으로 만들 수 있다는 아이디어를 주시고 출판까지 맡아 주신 북코리아 이찬규(李燦奎) 대표님께도 감사드립니다.

갑진년 초여름
우포 인경석

# 살아 있는 글씨 쓰기

그저 취미 삼아 시작한 한문 서예지만 그동안 세월이 흐르고 이제 어느 정도 수준에 오르고 나니, 도대체 '글씨를 어떻게 쓰는 게 맞는 것인가' 하는 근본적인 의문이 생기게 되었다.

이런저런 생각을 하다가, 어느 날 문득 미켈란젤로의 조각 작품이 떠올랐다. 그의 작품이 남다른 것은 생명력(vitality)이 살아 숨쉬고 있기 때문이라 하지 않는가. 그는 인체해부의 지식과 경험을 바탕으로 근육과 핏줄 등이 살아 움직이는 작품을 창조해 낸 것이다. 여기에 착안하여 한문 서예의 글씨도 이런 생명력이 있어야 하는 게 아닌가 하는 생각을 하게 되었다.

이런 생각을 가지고 관련 문헌을 찾아보니, 옛 선인들의 생각도, "필획은 살아 있는 생명체"라는 여러 견해가 제시되어 있었다.

11세기 송(宋)나라의 소동파(蘇東坡)는 "글씨에는 반드시 신기골육혈(神氣骨肉血)이 있어야 한다. 이 다섯 가지 중 하나라도 없으면 글씨가 될 수 없다."고 하였다. 신(神)은 정신으로 획의 표정을 만들고, 기(氣)와 골(骨)은 필획에 강하고 굳셈을 나타내며, 육(肉)과 혈(血)은 피부의 윤택함과 같은 윤기를 부여하는 것이다. 즉, 글씨를 하나의 생명체와 같은 것으로 보고 있다.

추사 김정희(秋史 金正喜, 1786-1856)는 기(氣)와 운(韻)의 관계로 설명하고 있다. 기세는 흉중에 있다가[氣勢在胸中] 글자 속의 획과 획 사이에 또는 글자 사이사이의 행간에 흘러넘치는 것이다[流露於字裏行間]. 점과 획 위에서만 기세를 논할 수는 없고 글자와 행간에까지 기세가 넘쳐야 한다.

기세는 힘차고 굳센 획에서 얻는다. 기세는 획이 밀집된 곳(虛實 중 實한 곳)에서 증폭된 후 최종적으로 획이 성근 곳(虛實 중 虛한 곳)으로 모인다. 기세는 여기서 머물며 마침내 서로 섞여 울림이 되니 이를 하나의 운(韻)이라 한다. 필획이 강한 곳, 밀집된 곳에서 발현하여 필획이 성긴 곳, 빈 곳으로 모여 울림이 된다. 큰 획은 강한 음이 되고 작은 획은 잔잔한 음악이 된다. 시각이 청각으로 느껴지는 경지이다. 추사는 실(實)과 허(虛)의 관점에서 기(氣)와 운(韻)의 흐름을 설명하고 있다.

또한 추사의 작품을 보면, 쓰고자 하는 글의 내용에 부합하는 필획을 구사하는 경우가 많다. 글의 내용이 아름답고 화사한 것이면 테크닉의 세련미를 드러내는 반면에, 글의 내용이 촌로(村老)처럼 소박한 것이면 꾸

밈없는 천연의 필획을 쓰는 무심의 경지를 보여 주기도 한다.

추사는 중국의 전통적인 서체인 왕희지(王羲之) 류(流)의 곱고 아름다운 서체 등을 모두 섭렵한 후, 그 당시 청나라에서 유행하던 금석학(金石學)의 영향으로 비석 글씨의 분석에 기반한 굳세고 웅장한 글씨체를 선호하게 된다. 그리하여 강약(强弱)과 리듬이 두드러진 기(氣)와 운(韻)이 살아 움직이는 힘 있는 글씨체, 즉 추사체(秋史體)를 개발하게 된다. 이처럼 추사는 한문서예를 '살아 움직이는 생명체'로 승화시킨 진정한 예술가인 것이다.

이제 '어떻게 하면 살아 움직이는 생동(生動)하는 글씨를 쓸 것인가'가 나에게 주어진 과제이다. 일부 획[주로 주(主)된 획]은 굵고 강(强)하거나 굳세게, 반면에 다른 획은 상대적으로 가늘고 약(弱)하거나 유연하게 쓰는 것이 기본적인 방법이다.

하나하나의 필획(筆劃)에 있어서도 생동감을 살리는 기법을 활용함이 필요하다. 글씨는 붓끝의 중심이 반드시 필획의 중간선을 가도록 중봉(中鋒)으로 써야 한다. 이를 위해서는 붓이 화선지의 면과 직각이 되도록 직필(直筆)이 되어야 한다. 중봉으로 써야 획의 중심선에 힘 있는 기골(氣骨)이 생기고 중심선 상(上)·하(下) 또는 좌(左)·우(右) 양쪽으로 균형되게 고르고 윤기 있는 육혈(肉血)이 생기게 된다.

한 획을 긋는 데에는 붓의 개폐법(開閉法)을 활용하여 끊임없이 획의 굵기를 변화시켜야 한다. 획의 방향을 바꾸는 부분에서는 전절법(轉折法, 꺾기)을 확실히 구사하여 각(角)진 글씨가 되도록 하여야 한다. 획을 한 번 긋는 데에는 세 번 정도의 꺾임(一波三折)을 활용하여(주로, 내리긋는 획과 좌로 삐침 획 등) 생동감을 살리는 것도 한 기법이라고 본다.

법첩(法帖)이나 체본(體本)을 보면서 한 획 한 획 모방하고 있어서는 부분 부분을 모아 놓은 것에 불과하여 힘 없는 죽은 글씨밖에 되지 못한다. 글씨 한 자(字)를 어떻게 쓸 것인지 마음속에 완전히 구상한 후, 본인의 필치로 일필휘지(一筆揮之)로 써 내려가야 획과 획이 자연스럽게 연결되고 필세(筆勢)가 살아 있는 힘 있는 글씨가 된다.

이러한 글씨를 제대로 쓰기 위해서는 많은 노력과 연습이 필요하며, 이는 단기간에 이룰 수는 없는 어려운 과제이다. 인서구로(人書俱老)라고, 사람이나 글씨나 오래 되어야 노련해진다고 한다. 나는 오늘도 살아 있는 글씨 쓰는 재미에 빠져 있다.

계묘년 봄

# 목차

## 2. 한국 명시(韓國 名詩)

## 3. 중국 명시(中國 名詩)

## 4. 고서장문(古書長文)

# 1. 명문가구단문(名文佳句短文)

絳帳靑衿(강장청금)
癸卯冬 友浦

**201**    絳帳靑衿(강장청금)
35×135cm, 行書

絳帳靑衿(강장청금)
癸卯冬 友浦

붉은 휘장이 내려진 강단의
스승과 푸른 옷깃의 학생.
훌륭한 스승과 좋은 자질을
가진 학생 둘 다 존귀하다는 말.
계묘년(2023) 겨울 우포

출전: 당(唐)나라 시인 석관(石貫)의
화주사왕기(和主司王起)에 나오는
詩句. 絳帳靑衿同日貴(붉은 휘장과
푸른 옷깃은 동시에 귀하다).

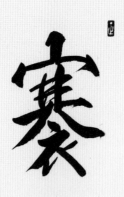
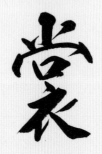
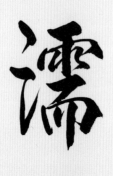

褰裳濡足(건상유족)

35×135cm, 行書

褰裳濡足(건상유족)

癸卯秋 友浦

치마를 걷고 발을 적신다.
무엇인가 얻기 위해서는
최소한의 대가를 치러야
한다는 말.
계묘년(2023) 가을 우포

출전: 굴원(屈原, 전국시대 楚 BC
343?-278?)의 초사(楚辭).

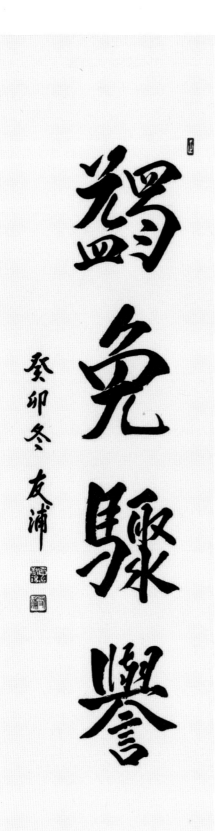

蠲免驟譽(견면취예)
癸卯冬 友浦

세금을 면제해 주면 갑자기
칭찬을 받는다.
선심을 써서 쉽게 민심을
얻으려고 해서는 안 된다는 뜻.
계묘년(2023) 겨울 우포

출전: 박지원(朴趾源, 朝鮮 1737-
1805)의 면양잡록(沔陽雜錄)에
나오는 말. 初政蠲免雖得驟譽
實是難繼之道(처음 정사를 할 때
세금을 면제해 주면 비록 갑자기
칭찬을 받겠지만, 이는 계속 이어
가기는 어려운 방법이다).

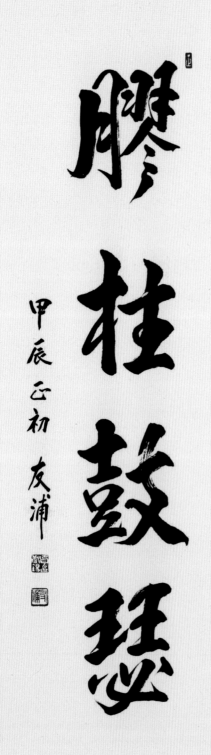

膠柱鼓瑟(교주고슬)
35×135cm, 行書

膠柱鼓瑟(교주고슬)
甲辰 正初 友浦

거문고의 기러기발(雁足:
기둥)을 아교로 붙여 놓고
연주한다. 너무 경직되어
변화하는 상황에 적응치
못하고 융통성이 없음을
이르는 말.
갑진년(2024) 1월 초 우포

출전: 사기(史記)
염파인상여열전(廉頗藺相如列傳)에
나오는 인상여의 말.

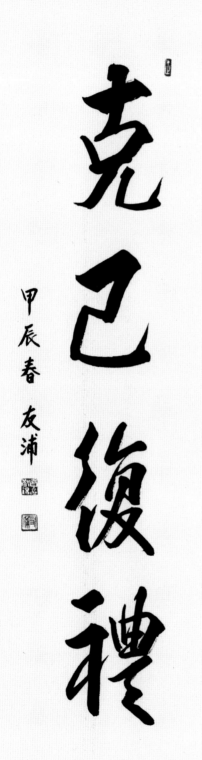

205 　克己復禮(극기복례)
　　　　35×135cm, 行書

克己復禮(극기복례)
甲辰春 友浦

자기를 극복해 예로 돌아가자.
사사로운 욕심을 버리고
사회적인 규범을 따르자는 말.
갑진년(2024) 봄 우포

출전: 논어(論語) 안연(顏淵)편.
克己復禮爲仁(자기를 극복해 예로
돌아가는 것이 곧 인이다).

206  根道核藝(근도핵예)
120×35cm, 隸書

根道核藝(근도핵예)
癸卯秋 友浦

예술이라는 열매는 도(道)에
뿌리를 두고 있어야 한다.
계묘년(2023) 가을 우포

출전: 추사 김정희(秋史 金正喜, 朝鮮
1786-1856)의 예술관을 표현한 말.

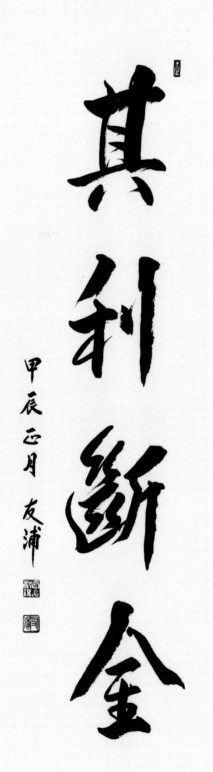

其利斷金(기리단금)

甲辰 正月 友浦

(두 마음이 하나가 되면) 그
날카로움이 무쇠도 끊을 수
있다. 합심하면 안 될 일이
없다는 말.
갑진년(2024) 1월 우포

출전: 주역(周易) 계사상전(繫辭上傳),
二人同心 其利斷金.

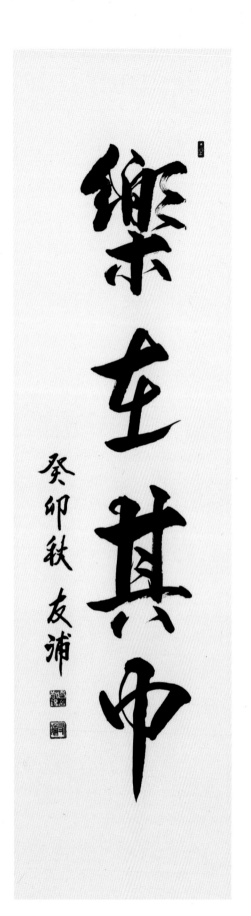

樂在其中(낙재기중)

癸卯秋 友浦

인생의 즐거움은 그
안에(어디에도) 있다.
계묘년(2023) 가을 우포

출전: 논어(論語) 술이(述而)편.
飯疏食飮水 曲肱而枕之 樂亦在其中矣
不義而富且貴 於我如浮雲(거친 밥
먹고 물 마시고 팔을 굽혀 베개 삼고
살더라도 내 즐거움이 그 안에 있으니,
옳지 못한 부귀영화가 나에게는
뜬구름과 같다).

年歲花相似(연세화상사)
35×100cm, 行書

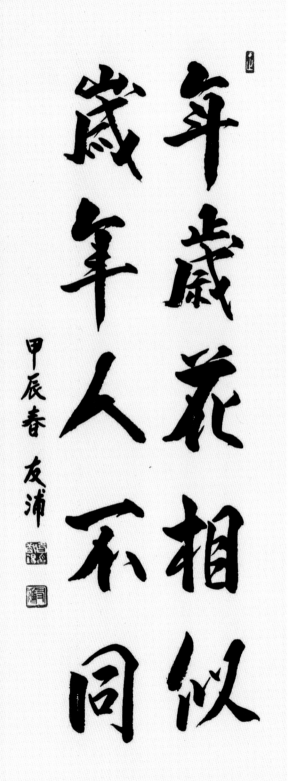

年歲花相似 歲年人不同
(연세화상사 세년인부동)
甲辰春 友浦

해마다 피는 꽃은 비슷하지만,
해마다 (그 꽃을 보는)
사람은 같지 않다. 변함 없는
자연과 유한한 삶의 무상함을
대비하여 묘사한 말.
갑진년(2024) 봄 우포

출전: 유정지(劉廷芝, 唐 ?-?)의 詩,
대비백두옹(代悲白頭翁)의 한 구절.
年年歲歲花相似 歲歲年年人不同을
줄여서 쓴 것.

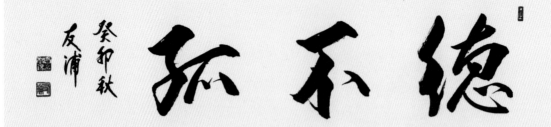

210       德不孤(덕불고)
100×35cm, 行草書

德不孤(덕불고)

癸卯秋 友浦

덕이 있는 사람은 외롭지 않다.

계묘년(2023) 가을 우포

출전: 논어(論語) 이인(里仁)편. 德不孤 必有隣(덕이 있는 사람은 외롭지 않고, 반드시 이웃이 있게 마련이다).

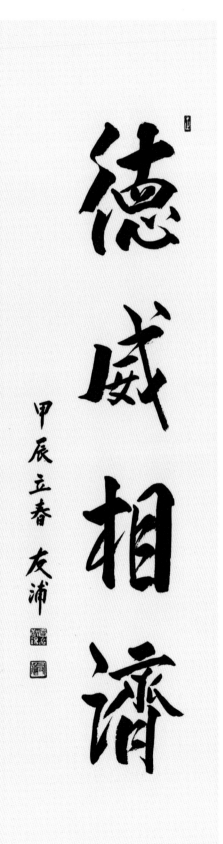

　德威相濟(덕위상제)
35×135cm, 行書

德威相濟(덕위상제)
甲辰 立春 友浦

(지도자는) 덕과 위엄을
균형되게 갖추고 있어야 한다.
갑진년(2024) 입춘 우포

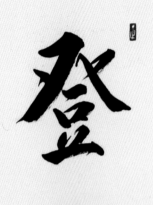
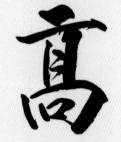
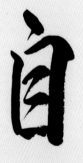
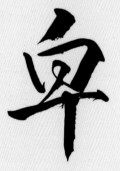

212 登高自卑(등고자비)
35×135cm, 行書

登高自卑(등고자비)
癸卯秋 友浦

높은 곳에 오르려면 반드시
낮은 곳에서부터 출발해야
한다. 모든 일에는 순서가
있음을 이르는 말.
계묘년(2023) 가을 우포

출전: 중용(中庸)

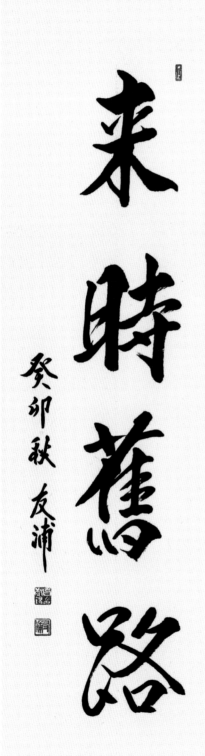

213    來時舊路(내시구로)
35×135cm, 行書

來時舊路(내시구로)
癸卯秋 友浦

(산 정상에 올라 더 나아갈 곳이 없다면) 앞서 올라간 길(舊路)을 따라 돌아와야 한다.
계묘년(2023) 가을 우포

출전: 추사 김정희(秋史 金正喜, 朝鮮 1786-1856)의 글. '글을 쓰는 것도 그러하다. 심력을 쏟아 정점에 닿은 뒤에는 제자리로 돌아온다. 그 사이 듬직한 무언가가 내 안에 들어있게 된다.'

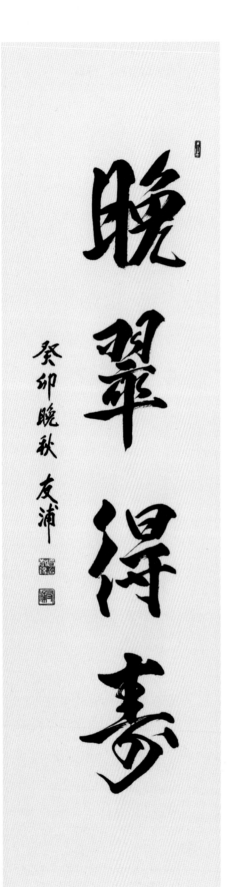

晚翠得壽

癸卯晚秋 友浦

晚翠得壽(만취득수)
癸卯 晚秋 友浦

송백(松柏: 소나무와
잣나무)처럼, 늦게까지
푸르름을 잃지 않아야 수명이
오래 간다. (너무 쉽게 쑥쑥
자라면 먼저 시든다).
사람의 경우에도 시련을
견디며 오래 버텨야 크게
성장할 수 있음을 은유한 말.
계묘년(2023) 늦가을 우포

출전: 이유원(李裕元, 朝鮮 1814-
1888)의 임하필기(林下筆記)에 나오는
말(易長先萎 晚翠得壽).

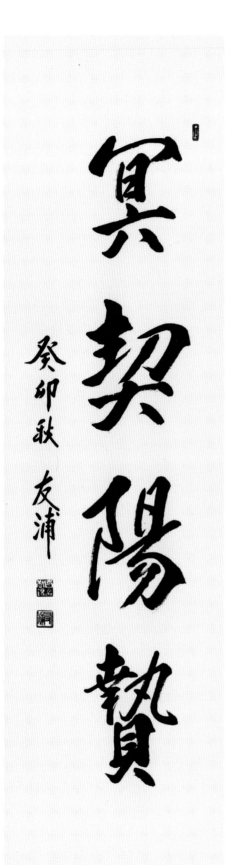

215     冥契陽贄(명계양지)
        35×135cm, 行書

冥契陽贄(명계양지)

癸卯秋 友浦

내가 보이지 않게 덕을 쌓으면,
하늘은 들어난 보답으로
되돌려준다.

계묘년(2023) 가을 우포

\* 명계(冥契)는 안으로 감추어진 인연,
양지(陽贄)는 겉으로 들어난 보답.

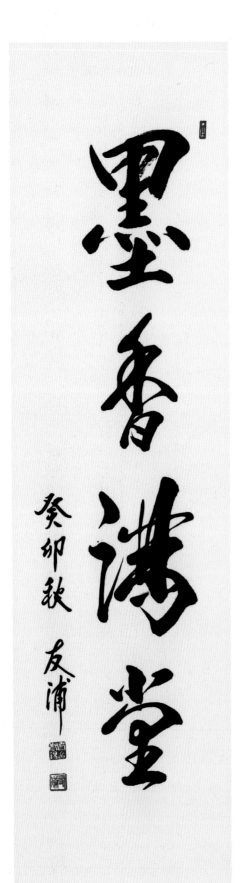

216 　墨香滿堂(묵향만당)
35×135cm, 行草書

墨香滿堂(묵향만당)
癸卯秋 友浦

먹의 향기가 온 집안(방안)에
가득하다. 서예를 즐기며 사는
모습을 은유적으로 표현한 말.
계묘년(2023) 가을 우포

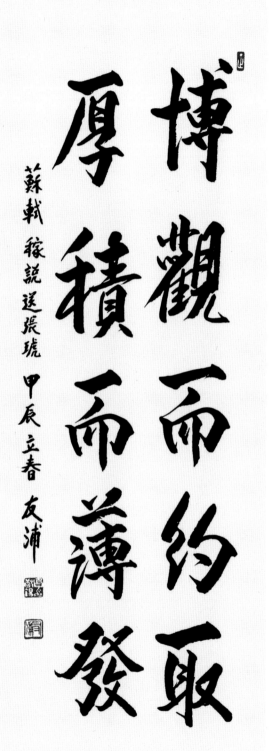

217 博觀而約取(박관이약취)
35×120cm, 行書

博觀而約取 厚積而薄發
(박관이약취 후적이박발)
蘇軾 稼說送張琥 甲辰 立春 友浦

폭넓게 두루 읽되 요점을
취하고, 두텁게 쌓되 조금씩
들어내도록 하라. 책을 많이
읽어 그 정수를 취하고 학문을
두텁게 쌓아야 그 재능을 펼칠
수 있다는 말.
소식 친구 장호에게 보냄.
갑진년(2024) 입춘 우포

출전: 소식(蘇軾, 宋 1036-1101)의
가설송장호(稼說送張琥) 중 일부.

撥草瞻風(발초첨풍)
35×135cm, 行書

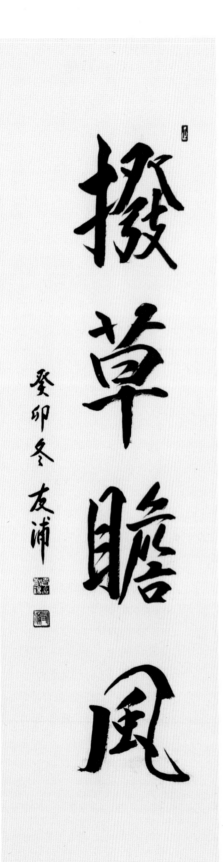

撥草瞻風(발초첨풍)
癸卯冬 友浦

풀을 뽑아 길을 낸 후 스승의
덕풍(德風)을 우러른다.
禪佛教(선불교)의 구도법을
말함.
계묘년(2023) 겨울 우포

출전: 중국 동산 양개선사(洞山
良价禪師, 807-869)의 求道法에서
나온 말.
* 撥草: 정진하여 새로운 경지로
나가려면 먼저 자기 앞을 가로막고
있는 미망들을 걷어내야 함.
* 瞻風: 큰스님의 덕풍을 사모하고
좇아감.

　　白駒過郤(백구과극)
35×135cm, 行書

白駒過郤(백구과극)
甲辰春 友浦

(흘러 가는 세월의 빠름이)
달려가는 흰 망아지를
문틈으로 보는 것과 같다.
인생이 덧없이 짧음을
일컫는 말.
갑진년(2024) 봄 우포

출전: 장자(莊子) 지북유(知北遊)편.
人生天地之間 若白駒之過郤
忽然而已(사람이 하늘과 땅 사이에서
살고 있는 것은 마치 흰 말이
달려가는 것을 문틈으로 보는 것처럼
순식간이다).

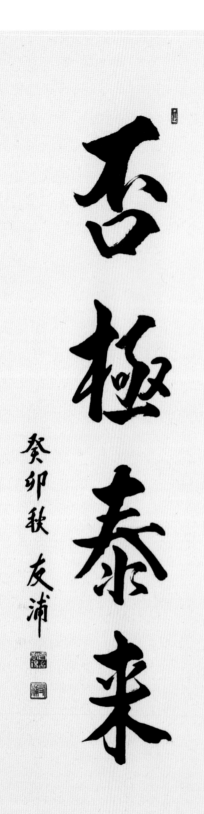

220    否極泰來(비극태래)
35×135cm, 行書

否極泰來(비극태래)
癸卯秋 友浦

천지의 기운이 꽉 막혀
쇠퇴하는 비(否)괘의 운세가
극에 달하면 만물이 형통하는
태(泰)괘의 시대가 온다(주역).
좋지 않은 일이 극에 달하면
행운이 찾아온다는 말.
계묘년(2023) 가을 우포

출전: 이규보(李奎報, 高麗 1168-
1241)의 천개동기(天開洞記)에
나오는 말.

221    史野(사야)
100×35cm, 隷書

史野(사야)

癸卯 友浦

군자는 '세련됨과 거침'을 고루 갖추어야
한다.
계묘년(2023) 우포

출전: 논어(論語) 옹야(雍也)편. 質勝文則野
文勝質則史 文質彬彬 然後君子(文: 겉모양, 質:
본바탕, 겉모양이 본바탕을 따라가지 못하면 거칠고,
겉모양이 본바탕을 넘어서면 화려하다. 이 두 가지가
적절히 섞여 조화와 균형을 이루어야 군자답다).
* 사(史): 겉으로 나타난 세련됨, 야(野): 내면적인
본바탕의 거침.
* 추사(秋史) 김정희(金正喜)의 예술관을 표현한
예서(隷書) '史野'가 있음(간송미술관 소장).

色卽是空(색즉시공)
35×100cm, 草書

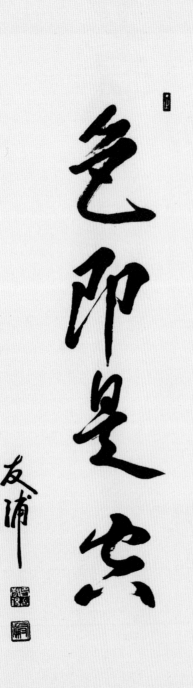

色卽是空(색즉시공)
友浦

현실세계에 나타난 물질적
현상(色)은 인연에 따라 생멸
변화하는 것이므로 영구
불변하는 실체는 없다(空).
현상 세계의 미혹에서 벗어나
집착을 버리고 깨달음을
얻으라는 말.
우포

출전: 반야심경(般若心經). 色不異空
空不異色 色卽是空 空卽是色(색은
공과 다르지 아니하며, 공은 색과
다르지 아니하다. 색은 곧 공이며, 공은
곧 색이다).

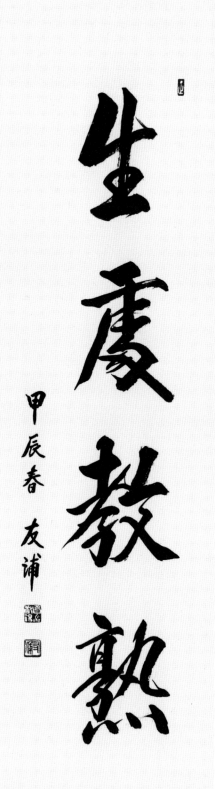

223    生處敎熟(생처교숙)
35×135cm, 行書

生處敎熟(생처교숙)
甲辰春 友浦

생소한 곳을 익숙하게 만든다.
갑진년(2024) 봄 우포

출전: 송(宋)나라 승려 선본(善本)의
말. 生處放敎熟 熟處放敎生(생소한
곳은 익숙하게 적응하고, 익숙한 곳은
생소하게 하여 타성에서 벗어나라).

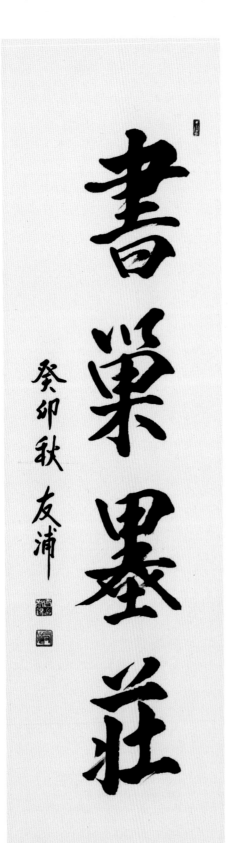

書巢墨莊(서소묵장)
癸卯秋 友浦

　　　　書巢墨莊(서소묵장)
35×135cm, 行書

書巢墨莊(서소묵장)
癸卯秋 友浦

책둥지와 먹글씨로 이루어진
집. 책 속에 묻혀 학문과
서예를 즐기는 선비의
집이라는 뜻.
계묘년(2023) 가을 우포

출전: 書巢는 육유(陸游, 宋 1125-
1210)의 堂號. 墨莊은 유식(劉式, 宋
?-?)의 堂號.

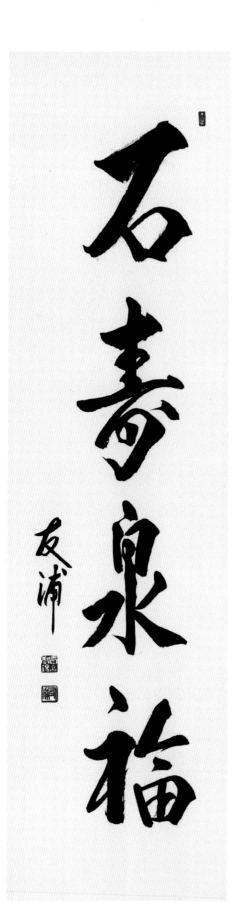

225 石壽泉福(석수천복)
35×135cm, 行書

石壽泉福(석수천복)
友浦

돌처럼 건강하게
무병장수하고, 샘물처럼
끊임없이 복이 솟아나기를
기원함.
우포

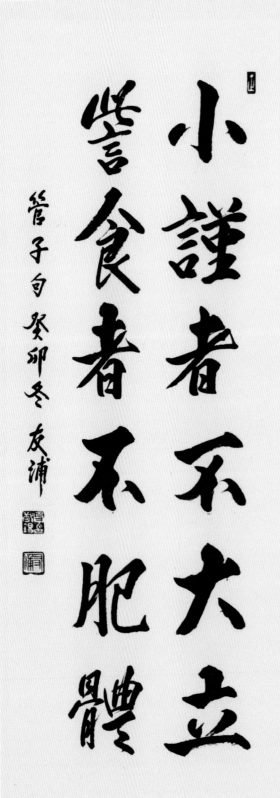

小謹者不大立(소근자불대립)
訾食者不肥體(자식자불비체)
管子 句 癸卯冬 友浦

소심한 사람은 큰 뜻을 세울
수 없고, 음식을 편식하면 몸을
튼실하게 할 수 없다.
관자 구절, 계묘년(2023) 겨울 우포

출전: 관자(管子)에 나오는 말. 管子는
관중(管仲, 齊 BC 723-645)과 그
후학들이 엮은 책.

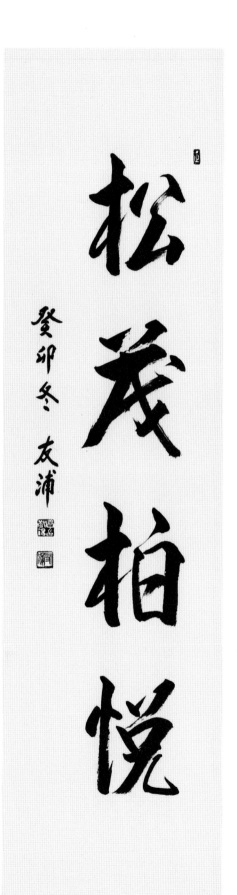

227    松茂柏悅(송무백열)
35×135cm, 行書

松茂柏悅(송무백열)
癸卯冬 友浦

소나무가 무성한 것을 보고
측백나무가 기뻐한다. 벗이
잘됨을 기뻐한다는 말.
계묘년(2023) 겨울 우포

출전: 육기(陸機, 晋 260-303)의
탄서부(歎逝賦).

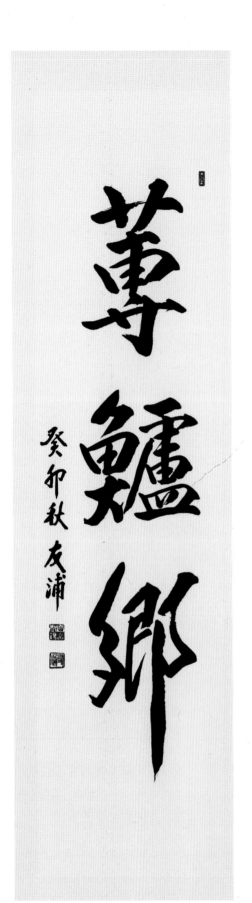

蓴鱸鄉(순로향)

癸卯秋 友浦

맛있는 순챗국과 농어회가
생각나는 고향.
계묘년(2023) 가을 우포

출전: 장한(張翰, 晉 ?-359?)이 고향
명물인 순챗국과 농어회가 그리워
관직을 사퇴하고 고향으로 돌아갔다는
고사에서 유래.
* 추사 김정희(秋史 金正喜)가 隸書로
쓴 작품(蓴鱸鄉)이 있음(학고재 갤러리
소장).

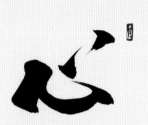

　　心淸事達(심청사달)
35×135cm, 行書

心淸事達(심청사달)

甲辰 元旦 友浦

마음이 맑고 깨끗하면 모든
일이 잘 이루어진다.
갑진년(2024) 설날 아침 우포

출전: 명심보감(明心寶鑑)

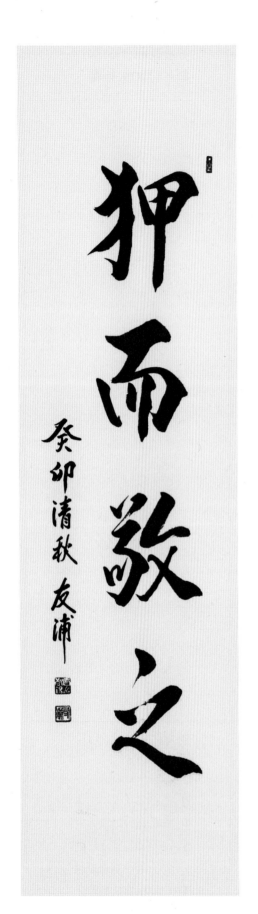

230 　狎而敬之(압이경지)
35×135cm, 行書

狎而敬之(압이경지)
癸卯 清秋 友浦

아주 친근한 사이일지라도
공경하는 마음을 잃지 않아야
한다.
계묘년(2023) 맑게 갠 가을 우포

출전: 예기(禮記)

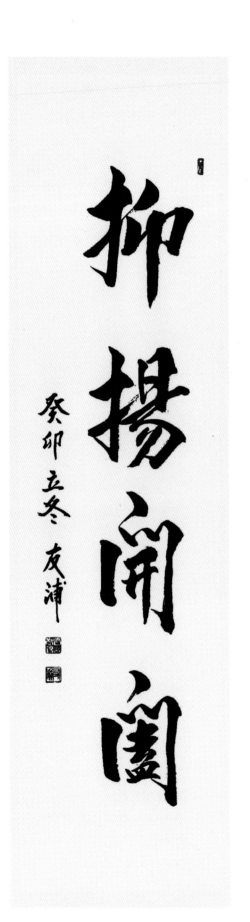

抑揚開闔(억양개합)
癸卯 立冬 友浦

한 번 누르고 한 번 추어주며,
한 차례 열었다가 다시 닫는다.
옛 한시(漢詩) 글쓰기의 묘미를
살리는 수사법(修辭法).
계묘년(2023) 입동 우포

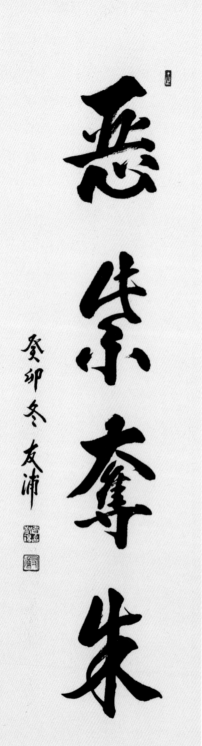

惡紫奪朱(오자탈주)
癸卯冬 友浦

간색(間色)인 자주색이
정색(正色)인 붉은색을 빼앗는
것을 미워한다. 가짜가 진짜를,
간사한 사람이 정직한 선비를
밀어냄을 미워한다는 말.
계묘년(2023) 겨울 우포

출전: 논어(論語) 양화(陽貨)편

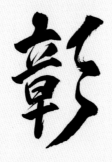

233    欲蓋彌彰(욕개미창)
35×135cm, 行書

欲蓋彌彰(욕개미창)
癸卯 開冬 友浦

덮으려고 하면 더욱 드러난다.
잘못을 감추려 할수록 오히려
더욱 드러나게 됨을 이르는 말.
계묘년(2023) 이른 겨울 우포

출전: 춘추좌씨전(春秋左氏傳)

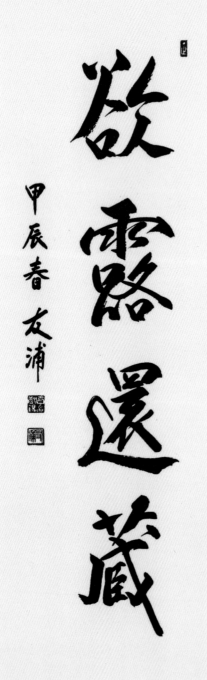

欲露還藏(욕로환장)

甲辰春 友浦

보여줄 듯하다가 도로 감춘다.
할 말이 많아도 삼키고
절제하는 여유가 있을 때 깊은
정이 드러난다는 말. 글(특히,
詩)을 쓰는 데에도 그러하다.
갑진년(2024) 봄 우포

출전: 범중엄(范仲淹, 宋 989-1052)의
詩 '江上漁者'를 평한 육시옹(陸時雍,
宋 ?-?)의 말.

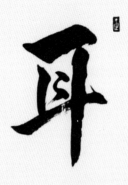

235    耳鳴鼻鼾(이명비한)
35×135cm, 行書

耳鳴鼻鼾(이명비한)
甲辰 立春 友浦

귀울림(耳鳴)과 코골이(鼻鼾)
모두 문제이다. '나 잘난
병'과 '나 몰라 병'은 모두
사회적으로 바람직하지
않다는 말.
갑진년(2024) 입춘 우포

출전: 연암 박지원(燕巖
朴趾源, 朝鮮 1737-1805)의
공작관문고자서(孔雀館文庫自序).
* 耳鳴(귀울림): 자기는 들리는데 남은
못 듣는 것(나 잘난 병).
* 鼻鼾(코골이): 남은 듣는데 자기는
모르는 것(나 몰라 병).

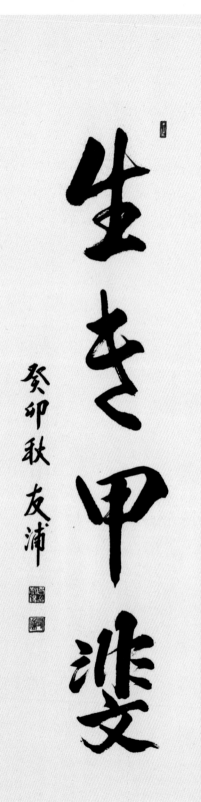

236 生き甲斐(이키가이)
35×135cm, 行書

生き甲斐(이키가이)

癸卯秋 友浦

인생의 즐거움과 보람(일본어).
매일 매일의 작은 일에서
즐거움과 보람을 찾는
일본인의 생활태도를 말함.
계묘년(2023) 가을 우포

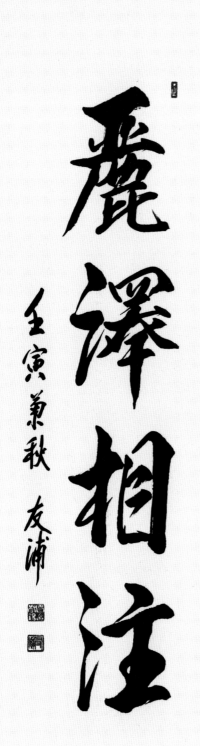

　　　麗澤相注(이택상주)
　　　35×135cm, 行書

麗澤相注(이택상주)

壬寅 菊秋 友浦

맞닿은 두 개의 연못이
서로 물을 대주어 마르지도
넘치지도 아니한다. 벗이 서로
도와 학문과 덕을 닦음을 말함.
임인년(2022) 국화 핀 가을 우포

출전: 주역(周易) 태괘(兌卦)편.
"麗澤兌 君子以 朋友講習(두 개의
연못이 맞닿은 게 兌니, 군자가 이를
보고 친구와 더불어 강습한다)"에서
유래.

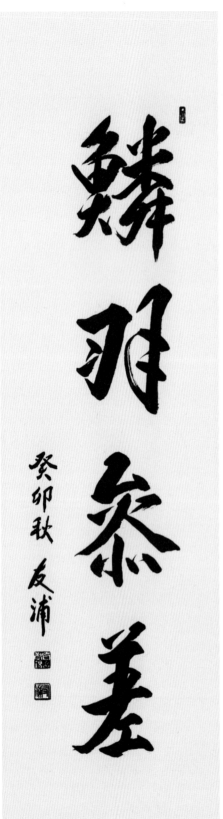

鱗羽參差(인우참치)
35×135cm, 行書

鱗羽參差(인우참치)
癸卯秋 友浦

붓글씨의 점과 획은 물고기의
비늘이나 새의 깃털처럼
높거나 낮게, 길거나 짧게,
크거나 작게 착락(錯落:
가지런하지 않음)을 이루면서
운치 있는 글씨를 써야
한다(서예용어).
계묘년(2023) 가을 우포

출전: 장회관(張懷瓘, 唐 ?-?)의
육체서론(六體書論).

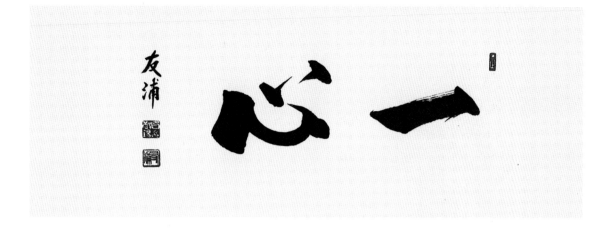

239      一心(일심)
70×35cm, 行書

一心(일심)
友浦

하나로 합(合)쳐진 마음.
여러 사람이 한마음으로 일치(一致)함.
우포

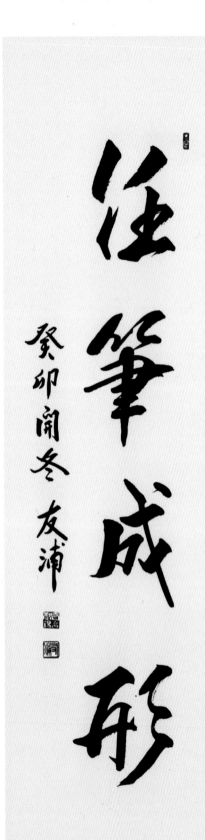

240 　 任筆成形(임필성형)
35×135cm, 行書

任筆成形(임필성형)
癸卯 開冬 友浦

붓에 맡겨 써서 형태를 이룬다.
글씨가 자연스럽게 되어
인위적으로 가공한 기운이
없어야 한다(서예이론).
계묘년(2023) 이른 겨울 우포

출전: 도종의(陶宗儀, 明 ?-1369)의 말.

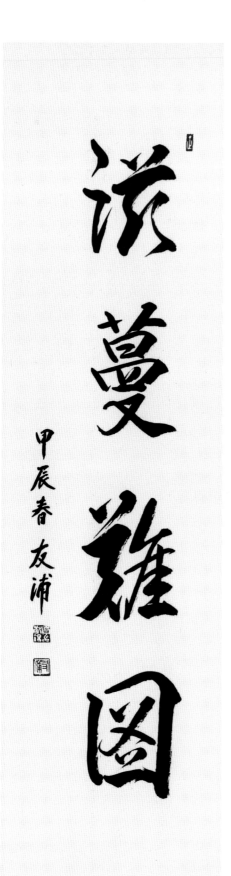

241　　滋蔓難圖(자만난도)
35×135cm, 行書

滋蔓難圖(자만난도)
甲辰春 友浦

무성해진 넝쿨은 없애기
어렵다. 난마처럼 얽힌
문제(과제)는 해결하기
어렵다는 말.
갑진년(2024) 봄 우포

출전: 춘추좌씨전(春秋左氏傳).
無使滋蔓 蔓難圖也(넝쿨을 무성하게
번지게 해서는 안 된다. 넝쿨은 없애기
어렵다).

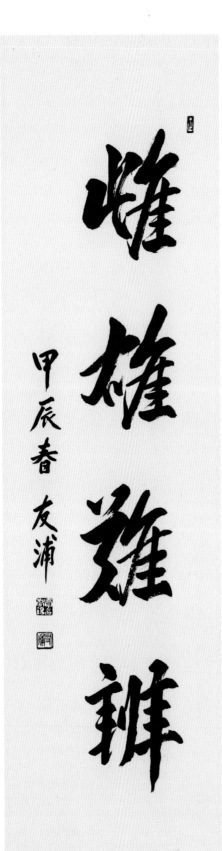

242    雌雄難辨(자웅난변)
35×135cm, 行書

雌雄難辨(자웅난변)
甲辰春 友浦

까마귀 암수는 분간하기
어렵다. 시비(是非)의 판단이
쉽지 않다는 비유로 쓰는 표현.
갑진년(2024) 봄 우포

출전: 시경(詩經) 소아(小雅)편.
具曰予聖 誰知烏之雌雄(저마다 제가
훌륭하다고 말하지만, 누가 까마귀
암수를 알겠는가?).

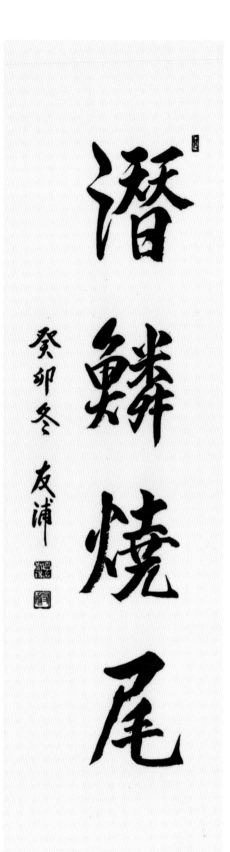

243    潛鱗燒尾(잠린소미)
　　　　35×135cm, 行書

潛鱗燒尾(잠린소미)
癸卯冬 友浦

물에 잠겨 살던 잉어가 가파른
절벽을 타고 올라 꼬리를
태워야 비로소 용이 되어
승천한다. 일반적으로 과거
급제에 비유.
계묘년(2023) 겨울 우포

출전: 登龍門에 관한 故事,
龍門點額(黃河 상류 龍門峽의 가파른
절벽을 잉어가 치고 올라가면 용이
되지만, 실패하면 이마에 상처만 입고
하류로 밀려난다).

切磋琢磨(절차탁마)
35×135cm, 行書

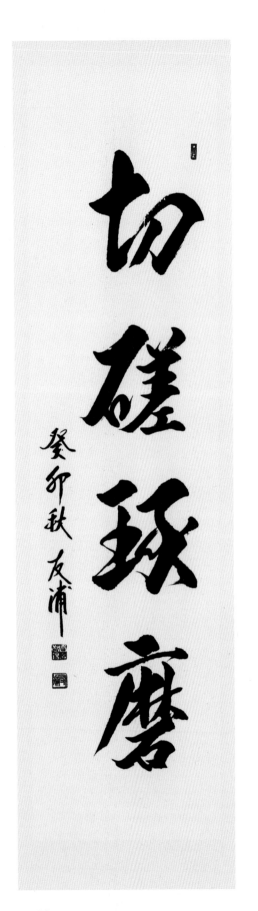

切磋琢磨(절차탁마)

癸卯秋 友浦

톱으로 자르고 줄로 쓸고 끌로
쪼고 숫돌에 간다. 학문이나
기예를 힘써 수양함을 말함.
계묘년(2023) 가을 우포

출전: 논어(論語) 학이(學而)편,
시경(詩經) 위풍(衛風)편.

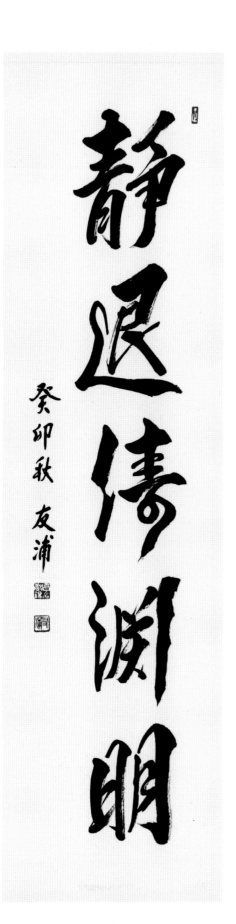

245    靜退儔淵明(정퇴주연명)
35×135cm, 行書

靜退儔淵明(정퇴주연명)
癸卯秋 友浦

담백하고 겸손하게
명리(名利)를 추구하지
않고 깨끗하게 살다가
물러나 편안하고 조용하게
도연명(陶淵明) 같은 사람과
벗하며 산다.
계묘년(2023) 가을 우포

출전: 묵장보감(墨場寶鑑)

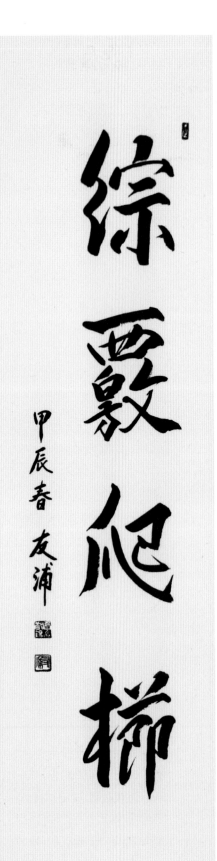

綜覈爬櫛(종핵파즐)
甲辰春 友浦

246 綜覈爬櫛(종핵파즐)
35×135cm, 行書

綜覈爬櫛(종핵파즐)
甲辰春 友浦

복잡한 것을 종합하여
하나하나 살피고, 긁고
빗질하여 깔끔하게 정리한다.
(다산 정약용이 제시한
공부하는 방법)
갑진년(2024) 봄 우포

출전: 다산 정약용(茶山 丁若鏞, 朝鮮
1762-1836)의 寄游兒(아들 학유에게
부침).

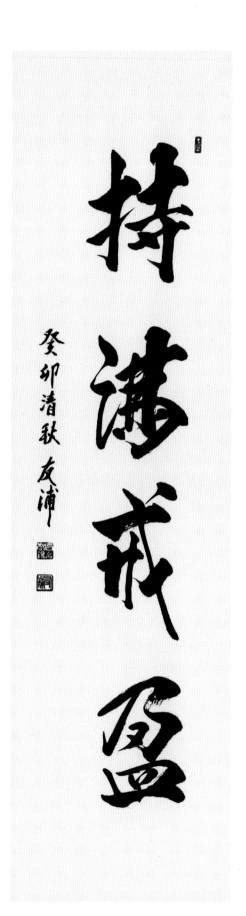

247       持滿戒盈(지만계영)
35×135cm, 行書

持滿戒盈(지만계영)
癸卯 清秋 友浦

가득 찬 상태를 유지하려면
넘치는 것을 경계하라. 지나친
욕심을 부리면 한순간에
무너질 수 있음을 경계한 말.
계묘년(2023) 맑게 갠 가을 우포

출전: 순자(荀子) 유좌(宥坐)편

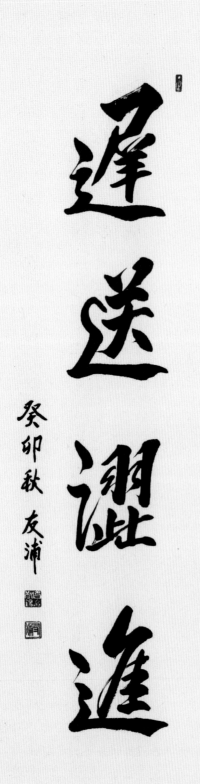

遲送澀進(지송삽진)
癸卯秋 友浦

전서(篆書), 예서(隸書),
해서(楷書) 등 정적(靜的)인
글씨는 더디면서도
너무 매끄럽지 않게(힘
있게) 행필(行筆)해야
한다(서예이론).
계묘년(2023) 가을 우포

출전: 마국권(馬國權, ?-?)의
찬보자비연구(爨寶子碑研究).

249　知而不言(지이불언)
35×135cm, 行書

知而不言(지이불언)
癸卯秋 友浦

알고 있으면서도 말하지 않는
것. (하늘의 경지에 들어가는
최상의 길이다.)
계묘년(2023) 가을 우포

출전: 莊子(장자), 知而不言 所而之天.

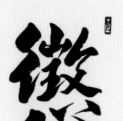
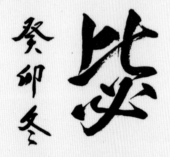

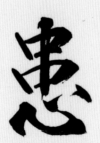

懲毖後患(징비후환)

癸卯冬 友浦

35×135cm, 行書

懲毖後患(징비후환)

癸卯冬 友浦

지난 일을 경계 삼아 뒷근심을
막는다.
계묘년(2023) 겨울 우포

출전: 시경(詩經) 소비(小毖)편.
서애 유성룡(西厓 柳成龍, 朝鮮 1542-
1607)의 징비록(懲毖錄)은 이 말을
인용한 것임.

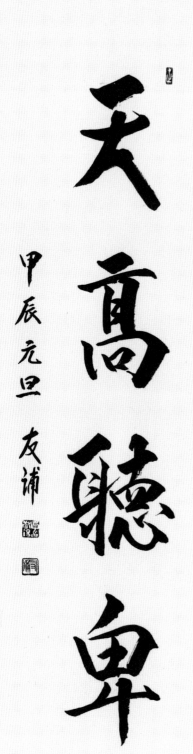

251    天高聽卑(천고청비)
35×135cm, 行書

天高聽卑(천고청비)
甲辰 元旦 友浦

하늘은 높지만 낮은 곳의
일을 모두 듣는다. 높은
지위나 권력을 가진 사람들이
하층민의 고충을 알아야
한다는 말.
갑진년(2024) 설날 아침 우포

출전: 사기(史記)
송미자세가(宋微子世家)

　　天機淸妙(천기청묘)
35×135cm, 行書

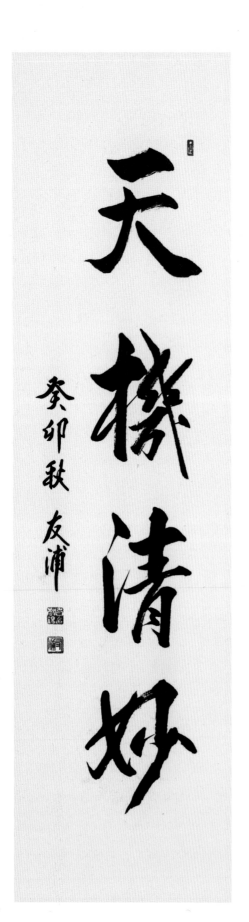

天機淸妙(천기청묘)
癸卯秋 友浦

하늘이 부여해 준 본성이 맑고
오묘하다. (이 본성은 계속
갈고 닦지 않으면 자칫 본연의
모습을 잃기 쉽다.)
계묘년(2023) 가을 우포

출전: 추사 김정희(秋史 金正喜,
朝鮮 1786-1856)가 대원군 석파
이하응(石坡 李昰應, 朝鮮 1821-
1898)의 蘭 그림을 평한 말.

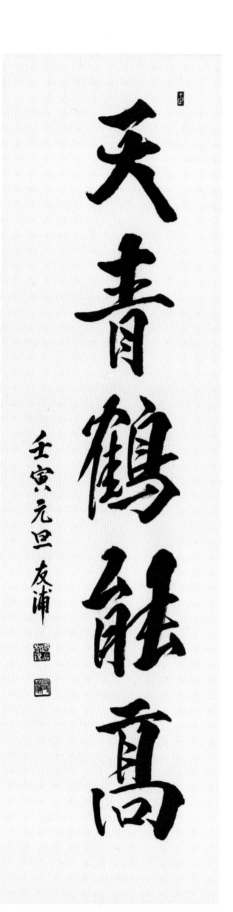

253    天靑鶴能高(천청학능고)
35×135cm, 行書

天靑鶴能高(천청학능고)
壬寅 元旦 友浦

하늘이 푸르니 학(鶴)이 높이
날 수 있다. 주변 여건이 아주
좋아 사업(학업)이 잘 되기를
바라는 말.
임인년(2022) 설날 아침 우포

출전: 묵장보감(墨場寶鑑)

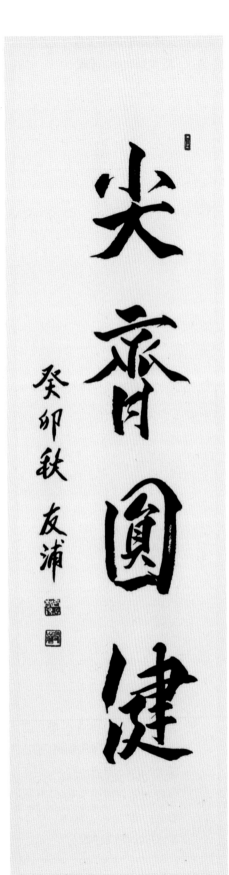

尖齊圓健(첨제원건)
癸卯秋 友浦

붓이 갖춰야 할 네 가지
미덕을 말함. 첫째, 붓끝이
뾰족(尖)해야 한다. 둘째,
터럭이 가지런(齊)해야 한다.
셋째, 먹물을 풍부하게 머금어
필획에 윤기(圓潤)를 줄 수
있어야 한다. 넷째, 붓의 허리
부분을 떠받치는 탄력성(健)이
있어야 한다.
계묘년(2023) 가을 우포

觸類旁通(촉류방통)
甲辰 正月 友浦

종류별로 유추하여 종횡으로
비슷한 것에까지 미루어
짐작하는 공부법. (다산
정약용이 제시한 공부하는
방법)
갑진년(2024) 1월 우포

출전: 주역(周易)

256 鄒魯之鄕(추로지향)
35×135cm, 行書

鄒魯之鄕(추로지향)
癸卯秋 友浦

맹자(孟子)의 고향(鄒)과
공자(孔子)의 고향(魯)을 말함.
유학(儒學)을 존숭하여 예절을
알고 학문이 왕성한 곳을
이르는 말.
계묘년(2023) 가을 우포

257  趣在法外(취재법외)
35×135cm, 行書

趣在法外(취재법외)
癸卯冬 友浦

진정한 아취(雅趣), 즉 멋은
법(法), 즉 격식을 벗어난 데서
우러난다.
계묘년(2023) 겨울 우포

출전: 정섭(鄭燮, 淸 1693-1765)의
정판교전집(鄭板橋全集).

梔貌蠟言(치모납언)
癸卯冬 友浦

외모를 치자로 물들이고 그
말에 번드르르하게 밀납을
칠하다. 실제로는 능력이 없는
자들이 용모와 말솜씨를 꾸며
관직을 차지하여, 나랏일을
그르치는 것을 비판하는 말.
계묘년(2023) 겨울 우포

출전: 유종원(柳宗元, 唐 773-819)의
편고(鞭賈).

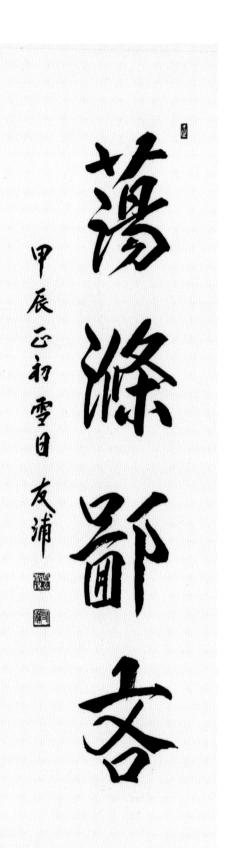

259 蕩滌鄙吝(탕척비린)
35×135cm, 行書

蕩滌鄙吝(탕척비린)
甲辰 正初 雪日 友浦

마음속에서 비루하고 인색한
것을 말끔히 씻어 낸다.
갑진년(2024) 1월 초 눈 내리는 날 우포

출전: 퇴계 이황(退溪 李滉,
朝鮮 1501-1570)의
도산십이곡발(陶山十二曲跋).

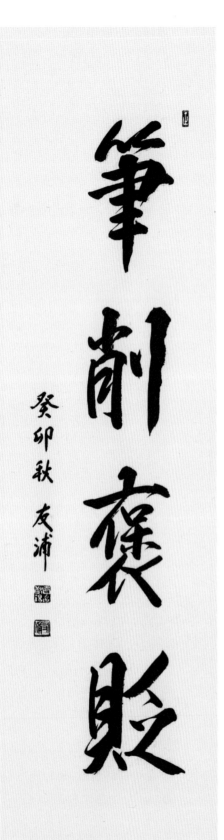

260 　筆削褒貶(필삭포폄)
35×135cm, 行書

筆削褒貶(필삭포폄)
癸卯秋 友浦

써넣어야 할 것은 써넣고
지워야 할 것은 지우고,
칭찬할 것은 칭찬하고 나무랄
것은 나무란다. 공자(孔子)가
대의명분을 밝혀 준엄하게
역사를 서술한 춘추(春秋)의
필법(筆法)을 말함.
계묘년(2023) 가을 우포

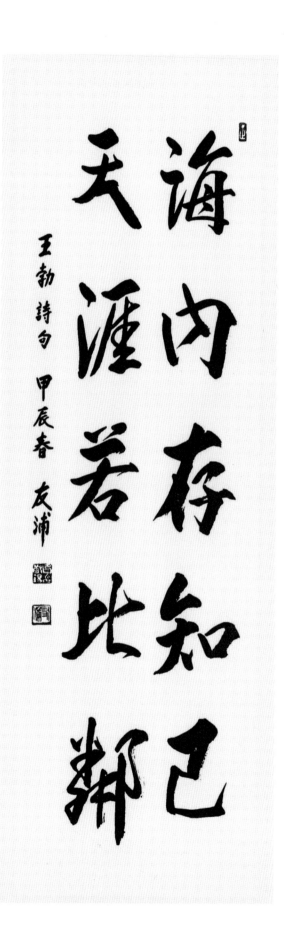

261　　海內存知己(해내존지기)
35×135cm, 行書

海內存知己(해내존지기)
天涯若比隣(천애약비린)
王勃 詩句 甲辰春 友浦

이 세상에 나를 알아주는 벗이
있다면, 하늘 끝에 있어도
이웃처럼 가깝다. 멀리 떨어져
있어도 마음이 통하면, 바로
옆에 있는 것과 마찬가지라는 뜻.
왕발 시 구절 갑진년(2024) 봄 우포

출전: 왕발(王勃, 唐 647-674)의 詩,
송두소부지임촉주(送杜少府之任蜀州)에
나오는 말.

解弦更張(해현경장)
甲辰 正月 友浦

느슨해진 거문고 줄을 다시
고쳐 맨다. 조직의 해이된
기강을 바로 세우거나,
정치·사회적으로 제도를
개혁하는 것을 비유적으로
하는 말.
갑진년(2024) 1월 우포

출전: 동중서(董仲舒, 漢 BC 179?-
BC 104?)가 무제(武帝)에게
올린 원광원년거현량대책
(元光元年擧賢良對策)에 나오는 말.

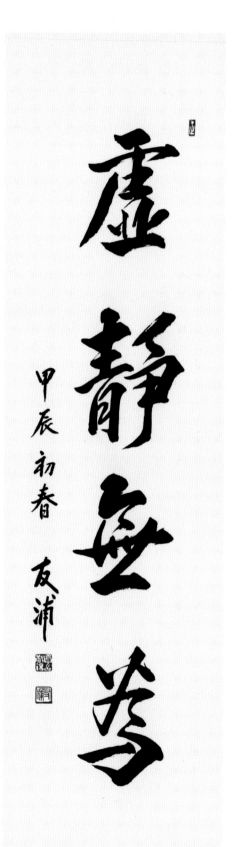

263 　　虛靜無爲(허정무위)
35×135cm, 行書

虛靜無爲(허정무위)
甲辰 初春 友浦

허정(虛靜)은 아무 것도
생각하지 아니하고
사물에 마음을 두지 않는
정신상태이며, 무위(無爲)는
자연 그대로 두어 사람이
힘들여 하지 않는 것. 어떤
근심, 걱정과 사악한 기(氣)도
마음속에 들어올 수 없는
성인(聖人)의 경지를 말함.
갑진년(2024) 초봄 우포

출전: 장자(莊子) 외편(外篇)
각의(刻意).

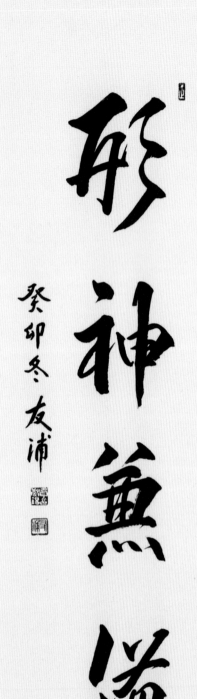

形神兼備(형신겸비)

癸卯冬 友浦

붓글씨는 외형(外形: 점,
획, 결구 등)과 신채(神彩:
힘, 기세, 운치 등)를 고루
갖추어야 한다(서예이론).

계묘년(2023) 겨울 우포

출전: 여계(茹桂, ?-?)의
서법십강(書法十講).

265    還源蕩邪(환원탕사)
       35×135cm, 行書

還源蕩邪(환원탕사)
癸卯 初寒 友浦

(차를 마시니 털구멍마다
촉촉이 땀이 솟아 잠깐만에)
원래 상태로 돌아가 몸속의
삿된 기운이 말끔히 씻겨진다.
(차의 효용을 설명한 말).
계묘년(2023) 첫 추위 우포

출전: 정학유(丁學游, 朝鮮
1778-1868, 정약용의 아들)의
운포시집(耘逋詩集)에 나오는 말.

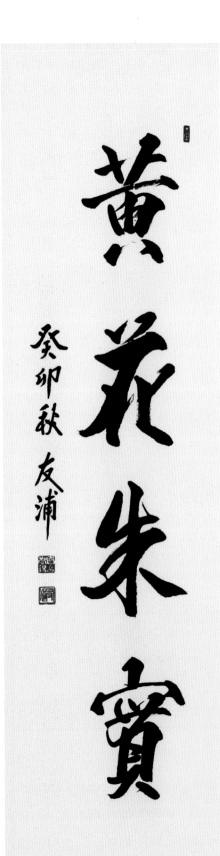

黃花朱實(황화주실)
35×135cm, 行書

黃花朱實(황화주실)
癸卯秋 友浦

봄에 노란 꽃이 피어 가을에
붉은 열매를 맺는다. 자연의
섭리와 생명(生命)의 순환을
설명한 말.
계묘년(2023) 가을 우포

출전: 도연명(陶淵明, 晋 365-427)의
독산해경(讀山海經)에 나오는 말.
추사(秋史) 김정희(金正喜, 朝鮮 1786-
1856)의 예서(隸書) 작품(黃花朱實)이
있음.

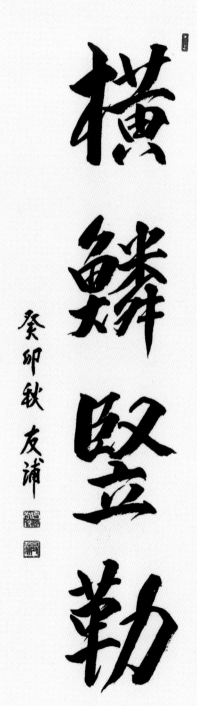

267 橫鱗竪勒(횡린수륵)
35×135cm, 行書

橫鱗竪勒(횡린수륵)
癸卯秋 友浦

가로획은 물고기 비늘처럼
나아가는 가운데 물러남이 있어
매끄럽지 않게 하고, 세로획은
말굴레를 씌운 듯 빠른 가운데
더딤이 있어 단숨에 내리 긋지
않는다(서예이론).
계묘년(2023) 가을 우포

출전: 채옹(蔡邕, 漢 132-192)의
구세(九勢).

# 2. 한국 명시(韓國 名詩)

慮獨居閑絕往還只
呼明月照孤寒憑君
莫向生涯事萬頃烟
波數疊山

金宏弼詩 書懷
甲辰正月 友浦

　　　金宏弼 書懷(김굉필 서회)
　　　　　70×135cm, 行書

處獨居閑絶往還(처독거한절왕환)
只呼明月照孤寒(지호명월조고한)
憑君莫問生涯事(빙군막문생애사)
萬頃烟波數疊山(만경연파수첩산)

金宏弼 詩 書懷 甲辰 正月 友浦

한가로이 홀로 살아 오가는 이 끊어지니,
오직 밝은 달을 불러와서 외롭고 쓸쓸한 곳
비추네.
그대여 부탁하노니 내 생애의 일 묻지 말게.
만 이랑 안개 물결 첩첩 산이라네.

김굉필 시 회포를 적다, 갑진년(2024) 1월 우포

출전: 김굉필(金宏弼, 朝鮮 1454-1504)의 詩, 서회(書懷).
동문선(東文選)에 실려 있음.

平生所欲者何求
每擬妙香山一遊
山疊疊千峰萬仞
路層層十步九休

金炳淵詩 妙香山 甲辰春 友浦

84

269      金炳淵 妙香山(김병연 묘향산)
             70×135cm, 行書

平生所欲者何求(평생소욕자하구)
每擬妙香山一遊(매의묘향산일유)
山疊疊千峰萬仞(산첩첩천봉만인)
路層層十步九休(노층층십보구휴)

金炳淵 詩 妙香山 甲辰春 友浦

평생 소원하는 것을 어떻게 이룰 것인가.
매번 묘향산을 한번 유람하기를 별렀었다.
산은 첩첩 천개 봉우리에 만 길이나 되고,
길은 층층으로 쌓여 열 걸음에 아홉 번은 쉬네.

김병연 시 묘향산, 갑진년(2024) 봄 우포

출전: 김병연(金炳淵, 朝鮮 1807-1863, 속명 김삿갓)의 詩,
묘향산(妙香山).

萬壑千峰外　孤雲獨鳥還

此年居是寺　來歲向何山

風息松窗靜　香銷禪室閑

此生吾已斷　棲迹水雲間

金時習詩　晚意　癸卯秋　友浦

270　　　金時習 晚意(김시습 만의)
　　　　　70×135cm, 行書

萬壑千峰外(만학천봉외)

孤雲獨鳥還(고운독조환)

此年居是寺(차년거시사)

來歲向何山(내세향하산)

風息松窓靜(풍식송창정)

香銷禪室閑(향소선실한)

此生吾已斷(차생오이단)

棲迹水雲間(서적수운간)

金時習 詩 晚意 癸卯秋 友浦

수많은 골짜기 산봉우리 저 너머로,
외로운 구름 속 새 홀로 돌아오네.
올해는 이 절에서 머문다마는,
내년엔 어느 산을 향해 볼거나.
바람 자니 솔 그림자 창에 어리고,
향이 스러지니 스님 방도 한가해.
이승의 삶 내 이미 끊어 버렸으니,
내가 머물렀던 자취 물과 구름 사이에 남으려나.
김시습 시 저물 무렵 느낌, 계묘년(2023) 가을 우포

출전: 매월당(梅月堂) 김시습(金時習, 朝鮮 1435-1493)의
詩, 만의(晚意).

覈實在書
窮理在心
攷古證今
山䅘崇深

秋史實事求是題讚
癸卯 友浦

271      金正喜 實事求是題讚(김정희 실사구시제찬)
100×75cm, 隸書

覈實在書(핵실재서)
窮理在心(궁리재심)
攷古證今(고고증금)
山海崇深(산해숭심)
秋史 實事求是題讚 癸卯 友浦

사실 밝히는 것은 책에 있고,
이치를 따지는 것은 마음에 있네.
옛것을 고찰하여 지금 것을 증명하니,
산은 높고 바다는 깊구나.
추사 실사구시를 칭송함, 계묘년(2023) 우포

출전: 옹방강(翁方綱, 淸 1733-1818)이 추사(秋史)에게 보낸
실사구시(實事求是)에 관한 서신에 대해 秋史가 칭송한
글(秋史의 隸書 眞筆이 있음).

秃柳一株屋数椽

翁婆白髮兩蕭然

不過三尺溪邊路

玉蜀西風七十年

秋史詩題村舍壁 癸卯冬 友浦

272      金正喜 題村舍壁(김정희 제촌사벽)
70×135cm, 行書

禿柳一株屋數椽(독류일주옥수연)
翁婆白髮兩蕭然(옹파백발양소연)
不過三尺溪邊路(불과삼척계변로)
玉蜀西風七十年(옥촉서풍칠십년)
秋史 詩 題村舍壁 癸卯冬 友浦

잎 다 진 버드나무 한 그루에 서까래 몇 개의
작은 집,
머리 하얀 영감 할멈 둘이서 쓸쓸하네.
석 자도 안 되는 시냇가 길가에서,
옥수수로 서풍(가을 바람) 맞으며 칠십 년을
살았다오.
추사 시 시골집 벽에 쓰다, 계묘년(2023) 겨울 우포

출전: 추사(秋史) 김정희(金正喜, 朝鮮 1786-1856)의 詩,
제촌사벽 병서(題村舍壁 竝序).
* 추사가 아만(我慢: 자기를 자랑하고 남을 업신여기는
마음)을 버리고 진아(眞我: 참 나)를 돌아보는 마음을
표현한 詩.

避暑壁風日涵慇將午枕迎詔

暑深宗落勤難詔青義畫軒

仍惟帝青難畫軒

避涵席松義友言

喧楨門友言慶啟

甲辰春月 友浦 書

273       金昌翕 檗溪雜詠(김창흡 벽계잡영)
135×70cm, 隷書

避暑仍避喧(피서잉피훤)
檗溪惟小園(벽계유소원)
風來常滿榻(풍래상만탑)
日永每關門(일영매관문)
洒落靑松友(쇄락청송우)
慇懃黃鳥言(은근황조언)
將迎難摠廢(장영난총폐)
午枕謁羲軒(오침알희헌)

金昌翕 詩 檗溪雜詠 甲辰春 於 慰禮書巢 友浦

더위를 피하니 시끄러움도 피하고,
벽계(檗溪)는 오직 작은 동산이라네.
바람은 언제나 평상에 가득하지만,
긴긴 해에도 매양 사립문은 닫아 두네.
푸른 소나무와 벗하니 상쾌하고,
꾀꼬리도 은근히 말을 걸어오네.
보내고 마중함을 다 그만두기는 어렵지만,
낮잠 자며 복희(伏羲)와 헌원(軒轅)을 만나려
하네.

김창흡 시 벽계에서 읊다, 갑진년(2024) 봄 위례서재에서 우포

출전: 김창흡(金昌翕, 朝鮮 1653-1722)의 詩,
벽계잡영(檗溪雜詠). 삼연집(三淵集)에 실려 있음.

東方明否鸕鶿已鳴
飯牛兒胡弇眠在房
山外有田龍畝闊
今猶不起何時耕

南九萬詩 癸卯年歲春 友浦

東方明否鸕鴣已鳴(동방명부로고이명)
飯牛兒胡爲眠在房(반우아호위면재방)
山外有田壟畝闊(산외유전롱무활)
今猶不起何時耕(금유불기하시경)
南九萬 詩 癸卯年 歲暮 友浦

동방이 밝았느냐 종다리가 우지진다.
소치는 아이는 방에서 잠만 자고 있나.
산 너머 있는 밭은 이랑이 넓디넓은데,
아직도 안 일어나니 언제나 갈고.
남구만 시, 계묘년(2023) 섣달그믐 우포

출전: 약천집(藥泉集). 남구만(南九萬) 본인이 한글 時調를
번방곡(飜方曲)이라는 이름으로 漢詩로 번역.
동창이 밝았느냐 노고지리 우지진다.
소치는 아이는 상기 아니 일었느냐.
재 너머 사래 긴 밭을 언제 갈려 하느냐(청구영언 수록).

落照吐紅掛碧山寒鴉尺盡白
雲間向津行客鞭應急尋寺歸
僧杖不閑教牧園中牛帶影望
夫臺上妾低鬟蒼煙古木溪南
路短髮樵童弄笛還

朴文秀詩 落照
癸卯歲暮 友浦

275 朴文秀 落照(박문수 낙조)
70×135cm, 行書

落照吐紅掛碧山(낙조토홍괘벽산)
寒鴉尺盡白雲間(한아척진백운간)
問津行客鞭應急(문진행객편응급)
尋寺歸僧杖不閑(심사귀승장불한)
放牧園中牛帶影(방목원중우대영)
望夫臺上妾低鬟(망부대상첩저환)
蒼煙古木溪南路(창연고목계남로)
短髮樵童弄笛還(단발초동롱적환)

朴文秀 詩 落照 癸卯 歲暮 友浦

지는 해는 푸른 산에 걸려 붉은 빛을 토하고,
찬 하늘에 까마귀는 흰구름 사이로 자질하듯
사라지네.
나루터 묻는 길손의 말채찍이 급하고,
절로 돌아가는 스님의 지팡이가 바쁘구나.
풀밭에 풀어 놓은 소 그림자 길기만 하고,
남편 기다리는 누대 위 아내의 쪽진 그림자가
낮더라.
개울 남쪽 길 고목엔 푸른 연기 서려 있고,
짧은 머리 나무꾼 아이는 피리 불며 돌아오네.

박문수 시 저녁노을, 계묘년(2023) 섣달그믐 우포

출전: 박문수(朴文秀, 朝鮮 1691-1756)의 詩, 낙조(落照).
朴文秀가 과거 길에 중간 유숙(留宿) 중 꿈속에서 한
노인이 알려준 내용에, 본인이 과장(科場)에서 마지막
구절(短髮樵童弄笛還)만을 추가하여 장원급제 하였다는
詩임.

禍生於口憂生於眼
病生於心垢生於面
名待後日利付他人
在世如旅在官如賓

成大中 舌禍 甲辰正月 友浦

276      成大中 舌禍(성대중 설화)
70×135cm, 行書

禍生於口(화생어구) 憂生於眼(우생어안)
病生於心(병생어심) 垢生於面(구생어면)
名待後日(명대후일) 利付他人(이부타인)
在世如旅(재세여여) 在官如賓(재관여빈)
成大中 舌禍 甲辰 正月 友浦

재앙은 입 때문에 생기고, 근심은 눈으로 보아서
생긴다.
병은 마음에서 생기고, 수치스러운 일은 체면
때문에 생긴다.
명예는 뒷날에야 알 수 있고, 이익은 다른
사람에게 돌린다.
세상 살아감은 나그네처럼 하고, 벼슬자리는
손님처럼 해야 한다.
성대중 설화, 갑진년(2024) 1월 우포

출전: 성대중(成大中, 朝鮮 1732-1809)의
청성잡기(靑城雜記)에 나오는 설화(舌禍) 중 일부.

吾年七十卧窮谷
人謂不足吾則足
朝看萬峰生白雲
自去自来高致足

宋翼雄詩 足不足 癸卯秋 友浦

吾年七十臥窮谷(오년칠십와궁곡)
人謂不足吾則足(인위부족오즉족)
朝看萬峰生白雲(조간만봉생백운)
自去自來高致足(자거자래고치족)
宋翼弼 詩 足不足 癸卯秋 友浦

내 나이 일흔에 깊은 골짜기에 누웠으니,
남들은 부족하다 하지만 나는 바로 만족일세.
아침이면 온갖 봉우리에 흰구름 피어남
보노라면,
절로 갔다 절로 오는 고상한 운치에 족하도다.
송익필 시 부족하지만 만족함, 계묘년(2023) 가을 우포

출전: 송익필(宋翼弼, 朝鮮 1534-1599)의 詩,
足不足튠足(모자라지만 만족하는 것이 곧 넉넉함이다) 중
일부.

千里家山芳疊峰帰心長在夢
魂中寒松亭畔孤輪月鏡浦臺
前一陣風沙上白鷗恒聚散波
頭漁艇每西東何時重踏臨瀛
絡繹舞斑衣膝下縫

甲師任堂詩　思親
癸卯冬至　友浦

　　申師任堂 思親(신사임당 사친)

70×135cm, 行書

千里家山萬疊峰(천리가산만첩봉)

歸心長在夢魂中(귀심장재몽혼중)

寒松亭畔孤輪月(한송정반고륜월)

鏡浦臺前一陣風(경포대전일진풍)

沙上白鷗恒聚散(사상백구항취산)

波頭漁艇每西東(파두어정매서동)

何時重踏臨瀛路(하시중답임영로)

綵舞斑衣膝下縫(채무반의슬하봉)

申師任堂 詩 思親 癸卯 冬至 友浦

천리라 고향 산천은 만 겹 봉우리 저쪽인데,

꿈속에서도 언제나 돌아가고픈 마음이네.

한송정 가에는 둥근 달이 외롭고,

경포대 앞에는 한바탕 바람이 이네.

백사장에는 흰 갈매기들 늘 모였다 흩어지고,

물결 위 고깃배들은 저마다 동서로 왔다 갔다.

언제 다시 임영(강릉)의 길 밟아서,

색동무늬 비단옷 입고 슬하에서 바느질 할까?

신사임당 시 어버이를 생각함, 계묘년(2023) 동짓날 우포

출전: 신사임당(申師任堂, 朝鮮 1504-1551)의 詩,

사친(思親). 대동시선(大東詩選)에 실려 있음.

泰山雖高是亢山
登登不已有何難
壹人不肯勞身力
只道山高不可攀

104

279　　　楊士彦 泰山歌(양사언 태산가)
　　　　70×135cm, 行書

泰山雖高是亦山(태산수고시역산)
登登不已有何難(등등불이유하난)
世人不肯勞身力(세인불긍노신력)
只道山高不可攀(지도산고불가반)
楊士彦 詩 泰山歌 癸卯 歲暮 友浦

태산이 비록 높아도 이 또한 산이로다.
오르고 또 오르지 않고 어찌 어렵다 하리.
사람들은 힘써 노력도 아니 하고,
다만 산이 높아 오를 수 없다 하네.
양사언 시 태산가, 계묘년(2023) 섣달그믐 우포

출전: 양사언(楊士彦, 朝鮮 1517-1584)의 時調를 漢譯한
것임.
태산이 높다 하되 하늘 아래 뫼이로다.
오르고 또 오르면 못 오를 리 없건마는,
사람이 제 아니 오르고 뫼만 높다 하더라(청구영언 수록).

形似仙桃落九天
口如鵬噣舉波邊
肯申雲夢懷泓識
麗澤多年意獨堅

尹善道詩 詠硯滴呼韻 甲辰正月 友浦

280    尹善道 詠硯滴呼韻(윤선도 영연적호운)
70×135cm, 行書

形似仙桃落九天(형사선도낙구천)
口如鵬嚼擧波邊(구여붕주거파변)
胸中雲夢惟泓識(흉중운몽유홍식)
麗澤多年意獨堅(이택다년의독견)
尹善道 詩 詠硯滴呼韻 甲辰 正月 友浦

생김새는 신선나라 복숭아가 하늘에서 내려온 듯.
주둥이는 붕새 부리가 파도가에서 솟아난 듯.
가슴속 운몽택(雲夢澤)을 오직 벼루못(硯池)만
아나니,
함께 공부한 지 여러 해, 그 의지 유독 군세구나.
윤선도 시 운(韻)에 맞추어 연적을 노래함, 갑진년(2024) 1월
우포

출전: 윤선도(尹善道, 朝鮮 1587-1671)의 詩,
영연적호운(詠硯滴呼韻).
* 다년간 애지중지 했던 硯滴을 칭송하는 시.
* 운몽택(雲夢澤)은 중국 후베이(湖北)성에 있었다는
대소택지(大沼澤池).

耐霜猶足媵春紅
閱過三秋不去叢
獨爾花中則把節
來宜輕折向延中

李奎報詩 詠菊 癸卯菊秋 友浦

281    李奎報 詠菊(이규보 영국)
70×135cm, 行書

耐霜猶足勝春紅(내상유족승춘홍)
閱過三秋不去叢(열과삼추불거총)
獨爾花中剛把節(독이화중강파절)
未宜輕折向筵中(미의경절향연중)
李奎報 詩 詠菊 癸卯 菊秋 友浦

서리를 견디는 자태 오히려 봄꽃보다 나은데,
긴 세월을 지나고도 떨기에서 떠날 줄 모르네.
꽃 중에서 오직 너만이 굳은 절개 지키니,
함부로 꺾어서 술자리에 보내지 마소.
이규보 시 국화를 읊다, 계묘년(2023) 국화 피는 가을 우포

출전: 이규보(李奎報, 高麗 1168-1241)의 詩, 영국(詠菊).
동국이상국후집(東國李相國後集)에 실려 있음.

海門無際碧天低
帆影飛來日在西
山下家家蒼白酒
斷葱研膾飲鷄樓

李穡詩 香桐 癸卯夏 友浦印鼓錫

**282**    李穡 喬桐(이색 교동)

70×135cm, 行書

海門無際碧天低(해문무제벽천저)
帆影飛來日在西(범영비래일재서)
山下家家蒭白酒(산하가가추백주)
斷葱斫膾欲鷄棲(단총작회욕계서)

李穡 詩 喬桐 癸卯夏 友浦 印敬錫

바다 어귀 아득하고 푸른 하늘 나지막한데,
돛 그림자 날아오는 듯하고 해는 서편에 기우네.
산 아래 집집마다 막걸리 거르고,
파 잘라 오고 회 치며 닭이 둥지로 들기를
기다리네.

이색 시 교동도, 계묘년(2023) 여름 우포 인경석

출전: 이색(李穡, 高麗 1328-1396)의 詩, 교동(喬桐).
동문선(東文選)에 실려 있음.

先君下世繞兩立
恐是豐才嗇壽哉
當歲賤軀惟乳臭
平生愴恨未喪衰

黔岩詩 思先考 友浦七

283　　李宇鎔 思先考(이우용 사선고)
　　　　70×135cm, 行書

先君下世纔而立(선군하세재이립)
恐是豊才嗇壽哉(공시풍재색수재)
當歲賤軀惟乳臭(당세천구유유취)
平生愴恨未喪衰(평생창한미상최)
黔岩 詩 思先考 友浦 書

아버님 돌아가셨을 때 겨우 삼십이셨으니,
아마도 (하늘은) 재주 있는 분에게는 수명에
인색한가 봅니다.
그때 저희들 젖내 나는 어린아이였으니,
평생에 참최복(斬衰服)도 입지 못한 것을
슬퍼하나이다.
검암 시 돌아가신 아버지를 그리며, 우포 씀

출전: 검암(黔岩) 이우용(李宇鎔, 1945- )은 저자의
竹馬故友임.

113

林亭秋已晚騷客意無窮

遠水連天碧霜楓向日紅

山吐孤輪月江含萬里風

塞鴻何處去聲斷暮雲中

李玶詩 花石亭 癸卯冬至 友浦

284　　　李珥 花石亭(이이 화석정)
70×135cm, 行書

林亭秋已晚(임정추이만)
騷客意無窮(소객의무궁)
遠水連天碧(원수연천벽)
霜楓向日紅(상풍향일홍)
山吐孤輪月(산토고륜월)
江含萬里風(강함만리풍)
塞鴻何處去(새홍하처거)
聲斷暮雲中(성단모운중)
李珥 詩 花石亭 癸卯 冬至 友浦

숲속 정자에 이미 가을이 깊으니,
시인의 시상(詩想)은 끝이 없구나.
멀리 보이는 물은 하늘에 잇닿아 푸르고,
서리 맞은 단풍은 햇볕을 향해 붉구나.
산 위에는 둥근 달이 떠오르고,
강은 만리에서 불어오는 바람을 머금었네.
변방의 기러기는 어느 곳으로 날아가는고?
울고 가는 소리 저녁 구름 속으로 사라지네.
이이 시 화석정, 계묘년(2023) 동짓날 우포

출전: 율곡(栗谷) 이이(李珥, 朝鮮 1536-1584)의 詩,
화석정(花石亭). 八歲 賦詩(8살 때 지은 시임).

梨花月白三更天
啼血聲聲怨杜鵑
儘覺多情原是病
不關人事不成眠

李兆年詩 子規啼 癸卯歲暮 友浦

李兆年 子規啼(이조년 자규제)

70×135cm, 行書

梨花月白三更天(이화월백삼경천)
啼血聲聲怨杜鵑(제혈성성원두견)
儘覺多情原是病(진각다정원시병)
不關人事不成眠(불관인사불성면)

李兆年 詩 子規啼 癸卯 歲暮 友浦

배꽃은 활짝 피고 달 밝은 깊은 밤에,
피를 토하며 원망하듯 두견새 울음소리.
다정이 원래 병인 것을 진즉에 알았지만,
사람들 일에 관심 없지만 잠 못 들어 하노라.

이조년 시 두견새 우는 밤, 계묘년(2023) 섣달그믐 우포

출전: 이조년(李兆年, 高麗 1269-1343)의 時調,
다정가(多情歌)를 신위(申緯, 朝鮮 1769-1845)가 漢譯한
것임.
이화(梨花)에 월백(月白)하고 은한(銀漢)이 삼경(三更)인 제,
일지(一枝) 춘심(春心)을 자규(子規)야 알랴마는,
다정(多情)도 병(病)인 양하여 잠 못 들어 하노라.

黃卷中間對聖賢
盧期一室坐超然
梅窗又見春消息
莫向瑤琴嘆絕絃

李滉 梅花詩 癸卯冬之節 友浦

李滉 梅花詩(이황 매화시)
70×135cm, 行書

黃卷中間對聖賢(황권중간대성현)
虛明一室坐超然(허명일실좌초연)
梅窓又見春消息(매창우견춘소식)
莫向瑤琴嘆絶絃(막향요금탄절현)
李滉 梅花詩 癸卯 冬之節 友浦

누렇게 바랜 책 속에서 옛 성현을 대하며,
텅빈 밝은 방에 초연히 앉았노라.
매화 핀 창가에서 봄소식을 다시 보니,
거문고 마주 앉아 줄 끊겼다 한탄 말라.
이황 매화시, 계묘년(2023) 겨울에 우포

출전: 이황(李滉, 朝鮮 1501-1570)의 매화시(梅花詩).
본인의 매화시첩(梅花詩帖)에 실려 있음.

昔年雞貴國王氣歇山
河代遠人安在江漢水
自後舊壚空草末遺俗
尚結歌崔薛無因見嗟
嗟可奈何

印份詩 東都懷古
癸卯夏 友浦印敬錫

287 印份 東都懷古(인빈 동도회고)
   70×135cm, 行書

昔年鷄貴國(석년계귀국)

王氣歇山河(왕기헐산하)

代遠人安在(대원인안재)

江流水自波(강류수자파)

舊墟空草木(구허공초목)

遺俗尙絃歌(유속상현가)

崔薛無因見(최설무인견)

嗟蹉可奈何(차차가내하)

印份 詩 東都懷古 癸卯夏 友浦 印敬錫

옛날 계귀국(신라), 그 산하에 왕기가 끊겼구나.

시대는 멀다만 사람들은 어디 갔나.

강물은 그대로 저절로 물결 치네.

옛터엔 헛되이 초목만 우거졌고,

옛 풍속은 남아 아직도 거문고 타며 노래하네.

최치원, 설총은 이제 볼 길 없으니,

아 아 애석하다, 이를 어찌 하리오.

인빈 시 동도(옛 경주)를 회상하며, 계묘년(2023) 여름 우포
인경석

출전: 인빈(印份, 高麗 ?-?)의 詩, 동도회고(東都懷古).
동문선(東文選)에 실려 있음. 印份은 저자의 31대
선조로 高麗 仁宗(17대 왕, 재위 1122-1146) 때
문하시중(門下侍中)을 지냈음. 印氏의 조상은 원래 AD
297년 新羅 14대 儒禮王 때 중국 晉나라에서 사신으로
나왔다가 그대로 정착하여 대대로 신라 조정에서 벼슬을
하였음. 印份은 그 후손으로 경주를 방문하여 그 감회를 읊은
詩임.

草堂秋七月桐雨夜三
更教枕客無夢隔窗蟲
有聲護莎亂滴寒葉聲
酒餘猜自我有幽趣知
君今夕情

印份待雨夜有懷
壬寅清秋 友浦印敦錫

288      印份 雨夜有懷(인빈 우야유회)
         70×135cm, 行書

草堂秋七月(초당추칠월)
桐雨夜三更(동우야삼경)
欹枕客無夢(의침객무몽)
隔窓蟲有聲(격창충유성)
淺莎飜亂滴(천사번란적)
寒葉洒餘淸(한엽쇄여청)
自我有幽趣(자아유유취)
知君今夕情(지군금석정)

印份 詩 雨夜有懷 壬寅 淸秋 友浦 印敬錫

(음력) 칠월 초가을의 초가집.
오동잎에 떨어지는 한밤중의 빗소리.
베개에 기댄 나그네는 잠 못 드는데,
창문 너머에는 귀뚜라미 우는 소리,
얕은 잔디에는 빗방울 어지러이 쏟아지고,
싸늘한 잎들은 비 맞아 말쑥하네.
나에게도 그윽한 정취 있으니,
그대는 아시겠지 오늘 저녁 이 심정을.

인빈 시 비 오는 밤의 소회, 임인년(2022) 맑게 갠 가을
우포 인경석

출전: 인빈(印份, 高麗 ?-?)의 詩, 우야유회(雨夜有懷).
동문선(東文選)에 실려 있음.

聞名若泰山逼視多非真

聞名若椿栱徐察還可親

讚誦待芳口毀謗由一脣

憂喜勿輕改轉眠成灰塵

茶山古詩 癸卯除夜 友浦

　　　丁若鏞 古詩(정약용 고시)

70×135cm, 行書

聞名若泰山(문명약태산)

逼視多非眞(핍시다비진)

聞名若檮扤(문명약도올)

徐察還可親(서찰환가친)

讚誦待萬口(찬송대만구)

毁謗由一脣(훼방유일순)

憂喜勿輕改(우희물경개)

轉眠成灰塵(전면성회진)

茶山 古詩 癸卯 除夜 友浦

들리는 명성은 태산 같은데,

가서 보면 진짜가 아닌 경우가 많네.

소문은 도올처럼 흉악했지만,

가만 보면 도리어 친할만하지.

칭찬은 만 사람 입을 필요로 해도,

헐뜯음은 한 입에서 비롯된다네.

근심, 기쁨 경솔하게 바꾸지 말라.

자고 나면 재와 먼지가 된다네.

다산 격식에 매이지 않고 쓴 시, 계묘년(2023) 섣달 그믐날 밤
우포

출전: 다산(茶山) 정약용(丁若鏞, 朝鮮 1762-1836)의
고시(古詩) 27수(首) 중 하나임.

満庭月色無煙燭
入座山光不速賓
更有松絃彈譜外
只堪珍重未傳人

崔沖絕句 癸卯 友浦

290      崔冲 絶句(최충 절구)
70×135cm, 行書

滿庭月色無煙燭(만정월색무연촉)
入座山光不速賓(입좌산광불속빈)
更有松絃彈譜外(갱유송현탄보외)
只堪珍重未傳人(지감진중미전인)
崔冲 絶句 癸卯 友浦

뜰 가득한 달빛은 그을음 없는 촛불이요,
방에 드는 산 경치는 청하지 않은 손님일세.
게다가 소나무는 악보에 없는 곡조를 타니,
다만 아끼고 소중히 간직해 세상 사람들에게
알려지지 않기를.
최충 절구, 계묘년(2023) 우포

출전: 최충(崔冲, 高麗 984-1068)의 詩, 절구(絶句).
동문선(東文選)에 실려 있음.

秋淨長湖碧玉流

荷花深處繫蘭舟

逢郎隔水投蓮子

遙被人知半日羞

許蘭雪軒詩 采蓮曲 癸卯冬 友浦

291　　　許蘭雪軒 采蓮曲(허난설헌 채련곡)
　　　　70×135cm, 行書

秋淨長湖碧玉流(추정장호벽옥류)
荷花深處繫蘭舟(하화심처계난주)
逢郞隔水投蓮子(봉랑격수투연자)
遙被人知半日羞(요피인지반일수)
許蘭雪軒 詩 采蓮曲 癸卯冬 友浦

가을날 맑고 긴 호수는 푸른 옥이 흐르는 듯,
연꽃 수북한 곳에 작고 예쁜 배를 매어 두었네.
임을 만나려고 물 너머로 연밥을 던졌다가,
멀리서 남에게 들켜 반나절 동안 부끄러웠네.
허난설헌 시 연꽃 따는 노래, 계묘년(2023) 겨울 우포

출전: 허난설헌(許蘭雪軒, 朝鮮 1563-1589)의 詩,
채련곡(采蓮曲).

飛泉倒瀉疑銀漢
怒瀑橫垂宛白虹
雹亂霆馳殄洞府
珠舂玉碎徹晴空

黃真伊詩 朴淵瀑布 癸卯秋 友浦

130

292       黃眞伊 朴淵瀑布(황진이 박연폭포)
70×135cm, 行書

飛泉倒瀉疑銀漢(비천오사의은한)
怒瀑橫垂宛白虹(노폭횡수완백홍)
雹亂霆馳彌洞府(박란정치미동부)
珠舂玉碎徹晴空(주용옥쇄철청공)

黃眞伊 詩 朴淵瀑布 癸卯秋 友浦

샘이 날 듯 거침없이 쏟아지니 은하수인가 싶고,
성난 폭포 가로 드리우니 흰 무지개가 완연하다.
어지럽게 두들기며 치닫는 천둥소리 온 골에
가득하고,
구슬 찧고 옥 부수어 맑게 갠 하늘 꿰뚫는구나.

황진이 시 박연폭포, 계묘년(2023) 가을 우포

출전: 황진이(黃眞伊, 朝鮮 1506-1567)의 詩,
박연폭포(朴淵瀑布) 중 일부.

酒過能伐性 詩巧必窮人 詩酒雖爲友 不疎亦不親

金雲楚 詩 諷詩酒客 甲辰正月 友浦

293　　金雲楚 諷詩酒客
(김운초 풍시주객)
35×135cm, 行書

酒過能伐性(주과능벌성)
詩巧必窮人(시교필궁인)
詩酒雖爲友(시주수위우)
不疎亦不親(불소역불친)
金雲楚 詩 諷詩酒客 甲辰 正月 友浦

술이 과하면 성품을 해치고,
시를 잘하면 곤궁하게 되리.
시와 술을 벗으로 삼을지언정,
너무 멀리도 가까이도 하지
말기를.
김운초 시 시와 주객을 풍자함,
갑진년(2024) 1월 우포

출전: 김운초(金雲楚, 朝鮮 1820-
1869)의 詩, 풍시주객(諷詩酒客).

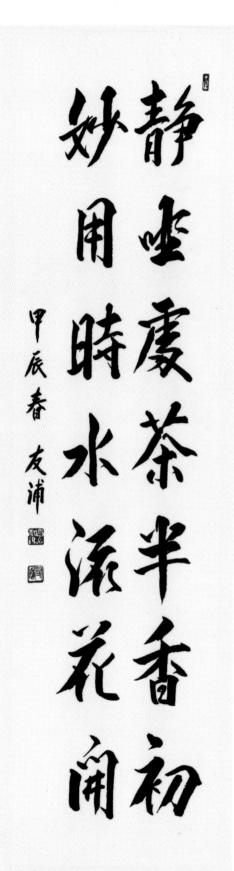

294  金正喜 水流花開
(김정희 수류화개)
35×135cm, 行書

靜坐處茶半香初
(정좌처다반향초)
妙用時水流花開
(묘용시수류화개)
甲辰春 友浦

(마음을 가라앉히고) 조용히
앉아서 차가 반쯤 끓자 첫 향기
나고,
(봄날에) 오묘한 작용이 일어
물 흐르고 꽃이 피누나.
갑진년(2024) 봄 우포

출전: 추사(秋史) 김정희(金正喜,
朝鮮 1786-1856)의 詩句.
무(無)에서 유(有)가 생기는
불교의 유무론(有無論)을 표현한
선시(禪詩)임. 秋史의 行書 對聯
글씨가 국립중앙박물관에 소장되어
있음.

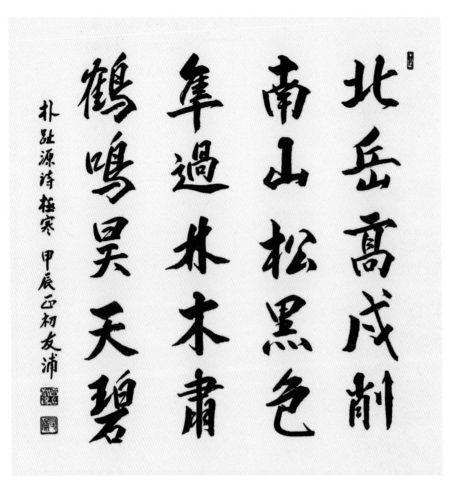

295    朴趾源 極寒(박지원 극한)
       70×70cm, 行書

北岳高戍削(북악고수삭)
南山松黑色(남산송흑색)
隼過林木肅(준과임목숙)
鶴鳴昊天碧(학명호천벽)

朴趾源 詩 極寒 甲辰 正初 友浦

북악은 높이 솟아 병사들의 창끝
같고(삐죽삐죽),
남산 소나무는 검은색이네.
송골매 나니 숲은 숙연하고,
학 울며 날아가는 하늘은 넓고 푸르구나.
박지원 시 매서운 추위, 갑진년(2024) 1월 초 우포

출전: 박지원(朴趾源, 朝鮮 1737-1805)의 詩, 극한(極寒).
연암집(燕巖集)에 실려 있음.

296 　讓寧大君 題僧軸
(양녕대군 제승축)
35×135cm, 行書

山霞朝作飯(산하조작반)
蘿月夜爲燈(나월야위등)
獨宿孤庵下(독숙고암하)
惟存塔一層(유존탑일층)
讓寧大君 詩 題僧軸 癸卯冬 友浦

산 노을로 아침밥 짓고,
담장이 넝쿨 사이 달을 등불
삼아,
홀로 외로운 암자에 묵는데,
오직 한 층만 남은 저 탑이여.
양녕대군 시 스님 두루마리에 적다,
계묘년(2023) 겨울 우포

출전: 양녕대군(讓寧大君)
이제(李禔, 朝鮮 1394-1462)의 詩,
제승축(題僧軸). 그 탑이 양녕대군
자신의 모습. 부귀, 권세 부질없다는
의미 내포.

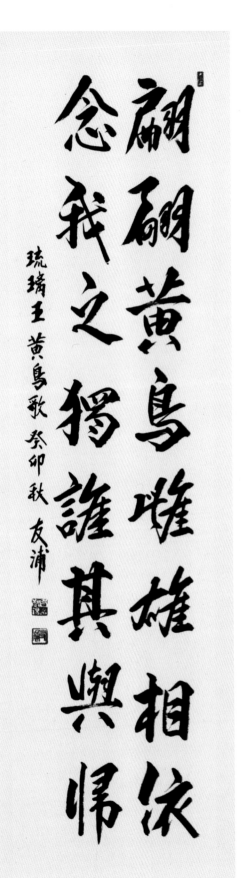

297     琉璃王 黃鳥歌(유리왕 황조가)

35×135cm, 行書

翩翩黃鳥 雌雄相依

(편편황조 자웅상의)

念我之獨 誰其與歸

(염아지독 수기여귀)

琉璃王 黃鳥歌 癸卯秋 友浦

펄펄 나는 저 꾀꼬리 암수 서로
정답구나.

나의 외로움 생각하니 누구와
함께 돌아갈까.

유리왕 꾀꼬리 노래, 계묘년(2023) 가을
우포

출전: 유리왕(琉璃王 BC 19-AD 18,
高句麗 2대 왕)의 詩, 황조가(黃鳥歌).
우리나라 최초의 서정시로 알려져
있음.

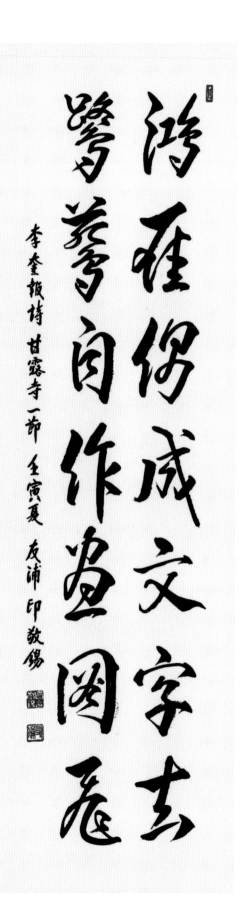

298     李奎報 甘露寺(이규보 감로사)

35×135cm, 行草書

鴻雁偶成文字去
(홍안우성문자거)

**鷺鷥**自作畵圖飛
(로자자작화도비)

李奎報 詩 甘露寺 一節 壬寅夏 友浦
印敬錫

큰 기러기는 우연히 문자
이루며 날아가고,
백로는 자연스럽게 그림
그리며 날아간다.

이규보 시 감로사 한 구절, 임인년(2022)
여름 우포 인경석

출전: 이규보(李奎報, 高麗 1168-
1241)의 詩, 감로사(甘露寺) 중 일부.
동국이상국전집(東國李相國全集)에
실려 있음.

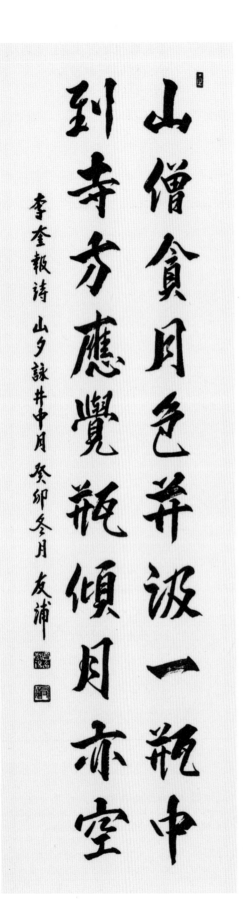

山僧貪月色(산승탐월색)
幷汲一瓶中(병급일병중)
到寺方應覺(도사방응각)
瓶傾月亦空(병경월역공)
李奎報 詩 山夕詠井中月 癸卯 冬月
友浦

산에 사는 스님이 달빛을 탐내,
물 길으며 한 병 속에 같이
담았네.
절에 당도하면 응당 깨달으리,
병 기울이면 달도 또한
없어지는 것을.
이규보 시 산중 저녁에 우물 속 달을
노래함, 계묘년(2023) 겨울 우포

출전: 이규보(李奎報,
高麗 1168-1241)의 詩,
산석영정중월(山夕詠井中月) 중 일부.
동국이상국전집(東國李相國全集)에
실려 있음.

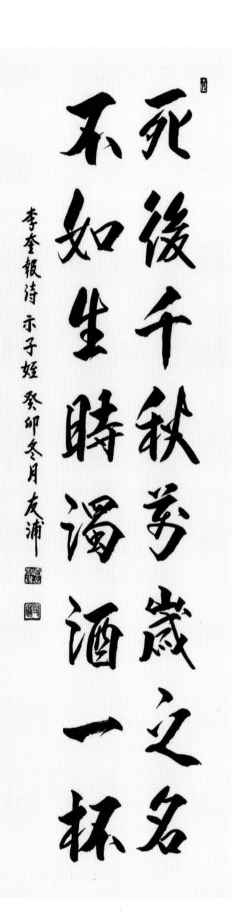

李奎報 詩 示子姪 癸卯 冬月 友浦

300 　李奎報 示子姪
(이규보 시자질)
35×135cm, 行書

死後千秋萬歲之名
(사후천추만세지명)
不如生時濁酒一杯
(불여생시탁주일배)
李奎報 詩 示子姪 癸卯 冬月 友浦

죽은 후에 천년 만년 이름을
날릴지라도,
살아 있을 때 막걸리 한 잔만
못하느니라.
이규보 시 아들과 조카에게 일러 주다,
계묘년(2023) 겨울 우포

출전: 이규보(李奎報, 高麗 1168-
1241)의 詩, 시자질(示子姪) 중 일부.

139

301 　李珥 自星山向臨瀛
(이이 자성산향임영)
35×135cm, 行草書

客路春將半(객로춘장반)
郵亭日欲斜(우정일욕사)
征驪何處秣(정려하처말)
烟外有人家(연외유인가)
栗谷 詩 自星山向臨瀛 癸卯 冬至 友浦

나그네 길에 봄은 한창인데,
역마을 객관에 해가 지려 하네.
먼 길 가는 저 말들은 어디에서
먹일고,
연기 저편에 인가가 있네.
율곡 시 성산(성주)에서 임영(강릉)을
향하며, 계묘년(2023) 동짓날 우포

출전: 율곡(栗谷) 이이(李珥,
朝鮮 1536-1584)의 詩,
자성산향임영(自星山向臨瀛).
율곡선생전서(栗谷先生全書)에
실려 있음.

140

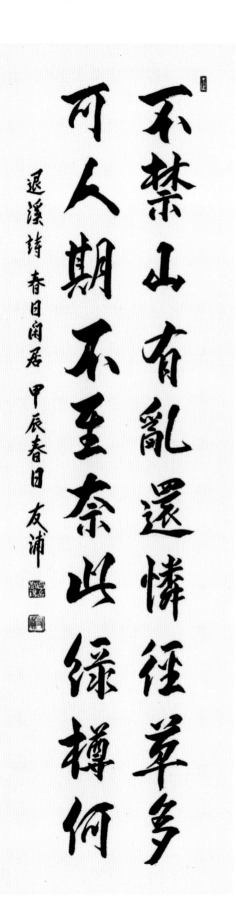

302　李滉 春日閑居(이황 춘일한거)
35×135cm, 行書

不禁山有亂(불금산유란)
還憐徑草多(환련경초다)
可人期不至(가인기부지)
奈此綠樽何(내차녹준하)
退溪 詩 春日閑居 甲辰 春日 友浦

산에 어지러이 피는 꽃 말릴 수
없고,
여기저기 불어난 길가의 풀
더욱 아까워라.
온다는 좋은 사람 기다려도
오지 않으니,
이 좋은 술동이를 어찌 할까나.
퇴계 시 봄날 한가히 살며, 갑진년(2024)
봄날 우포

출전: 퇴계(退溪) 이황(李滉, 朝鮮
1501-1570)의 詩, 춘일한거(春日閑居)
其2.

303　李滉 和答栗谷詩
(이황 화답율곡시)
35×135cm, 行書

嘉穀莫容稊熟美
(가곡막용제숙미)
遊塵不許鏡磨新
(유진불허경마신)
退溪 和答栗谷詩 癸卯秋 友浦

좋은 곡식(벼) 자랄 논에 피
자람을 용납하지 말고,
떠도는 먼지는 거울이 새로
닦인대로 그대로 두지 않는다.
퇴계 율곡의 시에 화답하다,
계묘년(2023) 가을 우포

출전: 퇴계(退溪) 이황(李滉,
朝鮮 1501-1570)의 詩,
화답율곡시(和答栗谷詩) 중 일부.
栗谷이 보낸 詩에 退溪가 화답하는
詩로, 한시도 방심하지 말고 부지런히
노력하라고 당부하는 내용임.

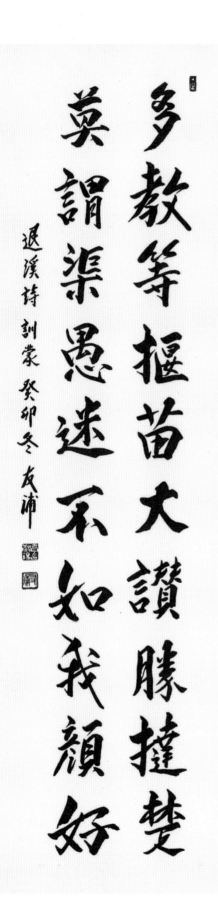

304    李滉 訓蒙(이황 훈몽)
35×135cm, 行書

多敎等揠苗(다교등알묘)
大讚勝撻楚(대찬승달초)
莫謂渠愚迷(막위거우미)
不如我顔好(불여아안호)
退溪 詩 訓蒙 癸卯冬 友浦

(너무) 많이 가르치는 것은
싹을 뽑아 올리는 것과 같고,
큰 칭찬이 오히려 회초리보다
낫다.
자식한테 우매하다고 말하지
말고,
차라리 좋은 낯빛을 보이는 게
낫다.
퇴계 시 자식교육, 계묘년(2023) 겨울
우포

출전: 퇴계(退溪) 이황(李滉, 朝鮮
1501-1570)의 詩, 훈몽(訓蒙).
알묘조장(揠苗助長, 싹을 뽑아 올려
성장을 돕는다), 맹자(孟子)에 나오는
말임.

143

此身死了死了(차신사료사료)
一百番更死了(일백번갱사료)
白骨爲塵土(백골위진토)
魂魄有也無(혼백유야무)
向主一片丹心(향주일편단심)
寧有改理也歟(영유개리야여)
圃隱 詩 丹心歌 壬寅夏 友浦 印敬錫

이 몸이 죽고 죽어 일백 번
고쳐 죽어,
백골이 진토 되어 넋이라도
있고 없고,
임 향한 일편단심이야 가실
줄이 있으랴.
포은 시 단심가, 임인년(2022) 여름 우포
인경석

출전: 포은(圃隱) 정몽주(鄭夢周, 高麗
1338-1392)의 詩, 단심가(丹心歌).
청구영언(靑丘永言)에 실린 한글
시조를 漢譯하여 포은집(圃隱集)에
실려 있음.

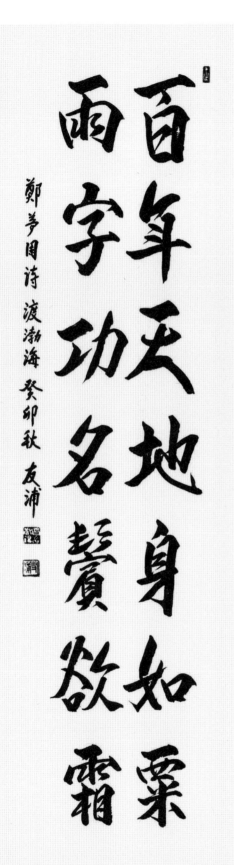

306 　鄭夢周 渡渤海(정몽주 도발해)
35×135cm, 行書

百年天地身如粟
(백년천지신여속)
兩字功名鬢欲霜
(양자공명빈욕상)
鄭夢周 詩 渡渤海 癸卯秋 友浦

천지간에 백년뿐인 이 몸 한낱
좁쌀인데,
공명 두 글자에 얽매여
귀밑머리 서리로다.
정몽주 시 발해를 건너며, 계묘년(2023)
가을 우포

출전: 포은(圃隱) 정몽주(鄭夢周, 高麗
1338-1392)의 詩, 도발해(渡渤海) 중
일부. 동문선(東文選)에 실려 있음.

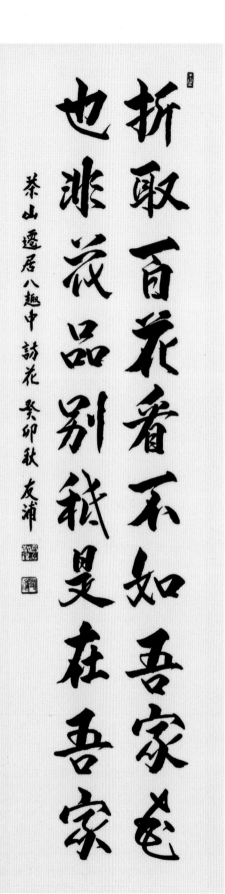

307 　丁若鏞 訪花(정약용 방화)
35×135cm, 行書

折取百花看(절취백화간)
不如吾家花(불여오가화)
也非花品別(야비화품별)
秖是在吾家(지시재오가)
茶山 遷居八趣 中 訪花 癸卯秋 友浦

백 가지 꽃 다 따서 보아도,
우리 집 꽃보다는 못하다네.
그거야 꽃이 달라서가 아니라,
단지 우리 집에 있는
꽃이라서네.
다산 시 귀양살이의 여덟 가지 취미 중
꽃구경, 계묘년(2023) 가을 우포

출전: 다산(茶山) 정약용(丁若鏞, 朝鮮
1762-1836)의 詩, 방화(訪花).

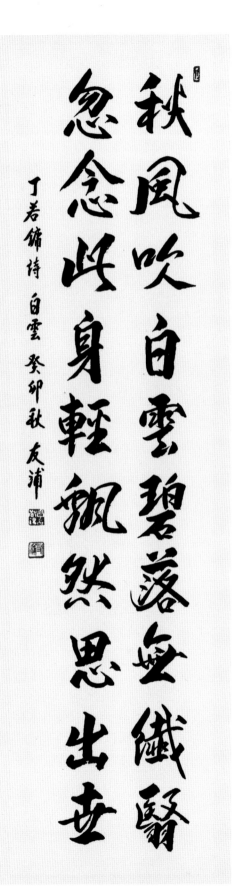

308　　丁若鏞 白雲(정약용 백운)
　　　35×135cm, 行書

秋風吹白雲(추풍취백운)
碧落無纖翳(벽낙무섬예)
忽念此身輕(홀념차신경)
飄然思出世(표연사출세)
丁若鏞 詩 白雲 癸卯秋 友浦

가을 바람이 흰 구름 날려
보내,
푸른 하늘에 조금도 가려진 것
없구나.
홀연 이 몸도 가벼워진 듯
여겨져,
훌쩍 이 세상을 벗어나고
싶어라.
정약용 시 흰 구름, 계묘년(2023) 가을
우포

출전: 다산(茶山) 정약용(丁若鏞, 朝鮮
1762-1836)의 詩, 백운(白雲).

147

曆日僧何識 山花記四時 時於碧雲裏 桐葉坐題詩

鄭澈 題山僧軸(정철 제산승축)
35×135cm, 行書

曆日僧何識(역일승하식)
山花記四時(산화기사시)
時於碧雲裏(시어벽운리)
桐葉坐題詩(동엽좌제시)
鄭澈 詩 題山僧軸 癸卯 嚴冬 友浦

날짜 가는 것을 스님은 어찌
압니까?
산에 핀 꽃에 네 계절의 흐름을
적지요.
때로는 푸른 하늘 구름 속에도
적고,
떨어진 오동잎에 앉아서
시(詩)도 쓰지요.
정철 시 산승의 두루마리에 적다,
계묘년(2023) 추운 겨울날 우포

출전: 송강(松江) 정철(鄭澈,
朝鮮 1536-1593)의 詩,
제산승축(題山僧軸).

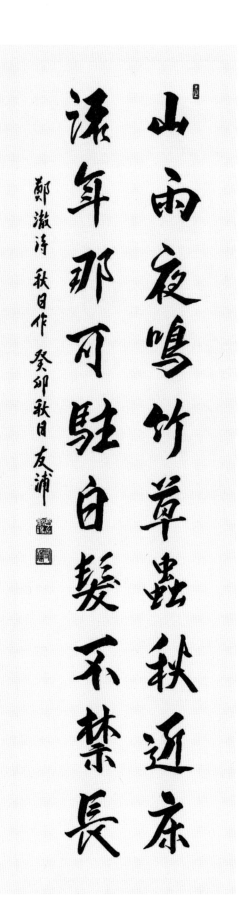

鄭澈 秋日作(정철 추일작)
35×135cm, 行書

山雨夜鳴竹(산우야명죽)
草蟲秋近床(초충추근상)
流年那可駐(유년나가주)
白髮不禁長(백발불금장)
鄭澈 詩 秋日作 癸卯 秋日 友浦

산속의 빗줄기가 밤새 대숲을
울리고,
풀벌레 소리 가을 되니 침상에
가깝네.
흐르는 세월 어찌 멈출 수
있으랴.
흰머리만 길어지는 걸 막을 수
없구나.
정철 시 가을날 짓다, 계묘년(2023)
가을날 우포

출전: 송강(松江) 정철(鄭澈, 朝鮮
1536-1593)의 詩, 추일작(秋日作).

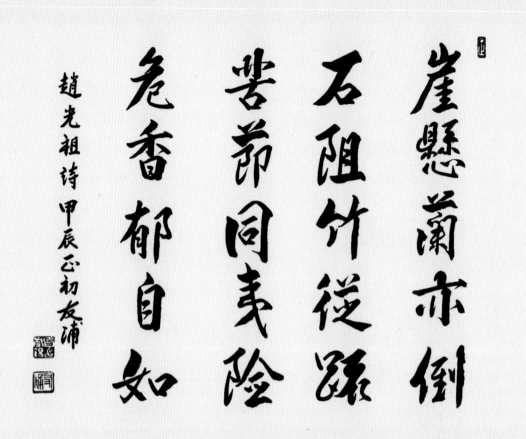

311　　趙光祖 詩(조광조 시)
　　　　70×50cm, 行書

崖懸蘭亦倒(애현난역도)
石阻竹從疏(석조죽종소)
苦節同夷險(고절동이험)
危香郁自如(위향욱자여)
趙光祖 詩 甲辰 正初 友浦

벼랑에 매달린 난초는 역시 거꾸로 자라고,
돌에 막힌 대나무도 따라서 성기네.
고난 속의 절개는 평탄하나 험하나 같으니,
위태로운 데서 내는 향기는 그대로 그윽하구나.
조광조 시, 갑진년(2024) 1월 초 우포

출전: 조광조(趙光祖, 朝鮮 1482-1520)의 詩,
제강청로난죽병(題姜淸老蘭竹屛). 정암집(靜菴集)에 실려
있음.

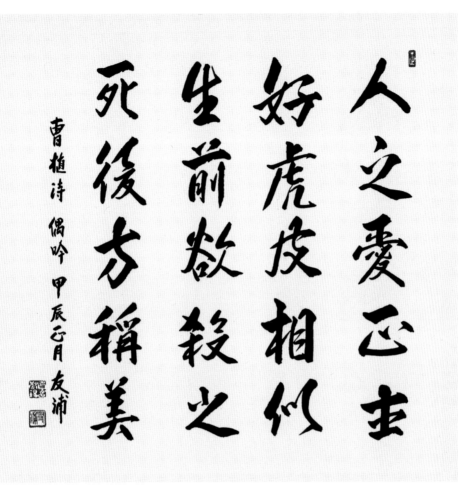

312 曺植 偶吟(조식 우음)
70×70cm, 行書

人之愛正士(인지애정사)
好虎皮相似(호호피상사)
生前欲殺之(생전욕살지)
死後方稱美(사후방칭미)
曺植 詩 偶吟 甲辰 正月 友浦

사람들은 곧은 선비를 아낀다네.
좋아함이 범의 털가죽(虎皮)과 서로 같아서,
살았을 때는 똑같이 죽이려 하고,
죽고 나면 그제야 아름답다 하네.
조식 시 마음대로 읊다, 갑진년(2024) 1월 우포

출전: 조식(曺植, 朝鮮 1501-1572)의 詩, 우음(偶吟).

313　崔致遠 題伽倻山讀書堂
(최치원 제가야산독서당)
135×35cm, 行書

常恐是非聲到耳
(상공시비성도이)
故敎流水盡籠山
(고교유수진롱산)
崔致遠 詩 癸卯秋 友浦

세상의 시비하는 소리 귀에
들릴까 늘 걱정하여,
짐짓 흐르는 물로 온 산을
에워싸게 했노라.
최치원 시, 계묘년(2023) 가을 우포

출전: 최치원(崔致遠,
新羅 857-908?)의 詩,
제가야산독서당(題伽倻山讀書堂) 중
일부. 동문선(東文選)에 실려 있음.

# 3. 중국 명시(中國 名詩)

赤余心之所善兮

雖九死其猶未悔兮

伏清白以死直兮

固前聖之所厚

屈原 離騷句 甲辰正月 友浦

314      屈原 離騷(굴원 이소)
           70×135cm, 行書

亦余心之所善兮(역여심지소선혜)
雖九死其猶未悔(수구사기유미회)
伏淸白以死直兮(복청백이사직혜)
固前聖之所厚(고전성지소후)

屈原 離騷 句 甲辰 正月 友浦

내 마음에 선한 일은
아홉 번 죽어도 후회하지 않는다.
청렴결백하게 살고 바르게 죽는 것을
참으로 옛 성인들은 중히 여겼다.

굴원 이소 구절, 갑진년(2024) 1월 우포

출전: 굴원(屈原, 전국시대 楚 BC 343?-BC 278?)의
이소(離騷) 한 구절.

得即高歌失即休
多愁多恨亦悠悠
今朝有酒今朝醉
明日愁来明日愁

罗隐诗自遣 甲辰初春 友浦

## 315    羅隱 自遣(나은 자견)
### 70×135cm, 行書

得卽高歌失卽休(득즉고가실즉휴)
多愁多恨亦悠悠(다수다한역유유)
今朝有酒今朝醉(금조유주금조취)
明日愁來明日愁(명일수래명일수)
羅隱 詩 自遣 甲辰 初春 友浦

뜻대로 잘 되면 노래하고 잘 안되면 쉬어 가고,
근심 많고 한이 많아도 역시 느긋하다.
오늘 아침 술 생기면 오늘 아침 취하고,
내일의 걱정일랑 내일로 밀어 두세.
나은 시 스스로 마음을 달래다, 갑진년(2024) 초봄 우포

출전: 나은(羅隱, 唐 833-910)의 詩, 자견(自遣).

試酌百情遠
重觴忽忘天

陶淵明連雨獨飲詩句

癸卯夏日書慰禮士棻友浦

158

316      陶淵明 連雨獨飮(도연명 연우독음)
70×135cm, 草書

**陶淵明 連雨獨飮 詩句**
試酌百情遠(시작백정원)
重觴忽忘天(중상홀망천)
癸卯 夏日 於 慰禮書巢 友浦

**도연명 장마철에 혼자 술 마시며, 시 구절**
첫잔을 마시니 온갖 걱정이 멀어지고,
거듭 잔을 드니 홀연히 하늘까지 잊게 되네.
계묘년(2023) 여름날 위례서재에서 우포

출전: 도연명(陶淵明, 쯉 365-427)의 詩,
연우독음(連雨獨飮) 중 핵심 구절.

結廬在人境而無車馬喧
問君何能爾心遠地自偏
採菊東籬下悠然見南山
山氣日夕佳飛鳥相與還
此中有真意欲辨已忘言

飲酒陶淵明詩 甲辰春 友浦

317      陶淵明 飲酒(도연명 음주)
70×135cm, 行書

結廬在人境(결려재인경)
而無車馬喧(이무거마훤)
問君何能爾(문군하능이)
心遠地自偏(심원지자편)
採菊東籬下(채국동리하)
悠然見南山(유연견남산)
山氣日夕佳(산기일석가)
飛鳥相與還(비조상여환)
此中有眞意(차중유진의)
欲辨已忘言(욕변이망언)

飲酒 陶淵明 詩 甲辰春 友浦

사람들 사는 곳에 오두막 짓고 살지만,
마차 소리 시끄럽지 않다네.
묻노니, 어떻게 그럴 수 있냐고,
마음이 멀어지면 사는 곳도 절로 외져진다네.
동쪽 울타리 아래에서 국화를 꺾어 들고,
멀리 유유히 남산을 바라보네.
산 기운은 해질녘이 더욱 아름답고,
날던 새들도 짝을 지어 돌아오네.
이 가운데 자연의 참된 뜻이 있으니,
말로 밝혀 보려다 말을 잊고 말았네.

음주 도연명 시, 갑진년(2024) 봄 우포

출전: 도연명(陶淵明, 쯥 365-427)의 詩, 음주(飲酒) 其5.

人生無根蒂　飄如陌上塵
分散逐風轉　此已非常身
落地為兄弟　何必骨肉親
得歡當作樂　斗酒聚比鄰
盛年不重來　一日難再晨
及時當勉勵　歲月不待人

陶淵明雜詩　甲辰春　友洋

318      陶淵明 雜詩(도연명 잡시)
135×70cm, 行書

昔聞長者言(석문장자언)
掩耳每不喜(엄이매불희)
奈何五十年(내하오십년)
忽已親此事(홀이친차사)
求我盛年歡(구아성년환)
一毫無復意(일호무부의)
去去轉欲遠(거거전욕원)
此生豈再值(차생기재치)
傾家時作樂(경가시작락)
竟此歲月駛(경차세월사)
有子不留金(유자불유금)
何用身後置(하용신후치)
陶淵明 雜詩 甲辰春 友浦

예전에 어른들 말씀하시면,
귀를 막고 매번 기뻐하지 아니했는데,
어찌하랴 오십 년이 지나고 보니,
느닷없이 그런 일과 가까워져 버렸네.
내 한창때의 즐거움을 찾아보려 해도,
터럭만큼도 그 심정이 다시 생겨나지 않네.
가면 갈수록 세상은 더 멀어지려 하니,
이 생을 어찌 두 번 다시 만날 수 있겠나.
가산(家産)을 기울여 제때에 즐겁게 살라.
세월이 빠르게 흐르면 이 또한 끝나리니.
자식에게 재산을 남기려 하지 마라.
어찌 죽고 난 후의 염려를 지금 하는가.
도연명 격식에 매이지 않고 쓴 시, 갑진년(2024) 봄 우포

출전: 도연명(陶淵明, 쯤 365-427)의 잡시(雜詩) 其6.

检点残经了数函
如人专宿好谭诙
晚来一枕梧桐雨
秋到吾家水竹庵

次董思翁过访山居 董其昌诗 甲辰立春 友浦

319      董其昌 次董思翁過訪山居
(동기창 차동사옹과방산거)
70×135cm, 行書

檢點殘經了數函(검점잔경료수함)
如人專宿好深談(여인전숙호심담)
晩來一枕梧桐雨(만래일침오동우)
秋到吾家水竹庵(추도오가수죽암)
次董思翁過訪山居 董其昌 詩 甲辰 立春 友浦

꼼꼼히 점검하여 남은 경전 몇 개를 마치니,
심오한 말씀에 성인과 하나 되어 기분 좋게
잠드네.
늦게 잠자리에 드니 오동나무에 비 내리고,
가을이 나의 집 물대(水竹) 암자에 와 있네.
동사옹이 산속 집을 방문하고, 동기창 시 갑진년(2024) 입춘
우포

출전: 동기창(董其昌, 明 1555-1636)의 詩,
차동사옹과방산거삼자운(次董思翁過訪山居三字韻) 중
일부.

遠上寒山石徑斜白

雲生處有人家停車

坐愛楓林晚霜葉紅

於二月花

杜牧詩山行 癸卯夏友浦

320    杜牧 山行(두목 산행)
70×135cm, 行書

遠上寒山石徑斜(원상한산석경사)
白雲生處有人家(백운생처유인가)
停車坐愛楓林晚(정거좌애풍림만)
霜葉紅於二月花(상엽홍어이월화)
杜牧 詩 山行 癸卯夏 友浦

비스듬한 돌길 따라 멀리 추운 산 올라가니,
흰 구름 이는 곳에 인가가 있구나.
수레 멈추고 앉아 늦가을 단풍 숲을 즐기나니,
서리 맞은 잎이 봄날 꽃보다 붉구나.
두목 시 산행, 계묘년(2023) 여름 우포

출전: 두목(杜牧, 唐 803-852)의 詩, 산행(山行).
당시선(唐詩選)에 실려 있음. 세월의 풍상을 겪은 노인이
젊은이보다 지혜롭다는 뜻을 내포하고 있음.

清明時節雨紛紛
路上行人欲斷魂
借問酒家何處有
牧童遙指杏花村

杜牧詩 清明 甲辰春 友浦

168

321      杜牧 淸明(두목 청명)
70×135cm, 行書

淸明時節雨紛紛(청명시절우분분)
路上行人欲斷魂(노상행인욕단혼)
借問酒家何處有(차문주가하처유)
牧童遙指杏花村(목동요지행화촌)
杜牧 詩 淸明 甲辰春 友浦

청명 절기에 비가 어지러이 내리니,
길 가는 사람들 넋이 빠진 듯하구나.
(지나가는 이에게) 주막이 어디 있냐고 물으니,
목동이 멀리 살구꽃 핀 마을을 가리키네.
두목 시 청명, 갑진년(2024) 봄 우포

출전: 두목(杜牧, 唐 803-852)의 詩, 청명(淸明).

169

清江一曲抱村流 長夏江村事事幽
自去自來堂上燕 相親相近水中鷗
老妻畫紙為棋局 稚子敲針作釣鉤
但有故人供祿米 微軀此外更何求

杜甫詩江村 甲辰夏月浦

170

杜甫 江村(두보 강촌)
135×70cm, 行書

清江一曲抱村流(청강일곡포촌류)
長夏江村事事幽(장하강촌사사유)
自去自來堂上燕(자거자래당상연)
相親相近水中鷗(상친상근수중구)
老妻畵紙爲棋局(노처화지위기국)
稚子敲針作釣鉤(치자고침작조구)
但有故人供祿米(단유고인공녹미)
微軀此外更何求(미구차외갱하구)
杜甫 詩 江村 甲辰夏 友浦

맑은 강 한 굽이가 마을을 안고 흐르고,
긴 여름 강촌에는 일마다 한가롭다.
마루 위의 제비는 절로 가고 절로 오며,
물 위의 갈매기는 서로 친하고 가깝네.
늙은 아내는 종이 위에 장기판을 그리고,
어린 아들은 바늘 두드려 낚싯바늘 만드네.
다만 벗이 있어 공녹미(쌀)를 보내 준다면,
미천한 몸 이 밖에 무엇을 더 바라겠는가.
두보 시 강마을, 갑진년(2024) 여름 우포

출전: 두보(杜甫, 唐 712-770)의 詩, 강촌(江村).

翻手作雲覆手雨

紛紛輕薄何須數

不見管鮑貧時交

此道今人棄如土

杜甫 貧交行 癸卯晚秋 友浦

　　　杜甫 貧交行(두보 빈교행)
70×135cm, 行書

翻手作雲覆手雨(번수작운복수우)
紛紛輕薄何須數(분분경박하수수)
君不見管鮑貧時交(군불견관포빈시교)
此道今人棄如土(차도금인기여토)
杜甫 貧交行 癸卯 晚秋 友浦

손바닥 뒤집어 구름 일으키고 엎어서 비를 오게
하니,
어지럽고 경박한 무리들을 어찌 굳이 헤아릴 수
있겠는가.
그대는 보지 못했는가, 관중과 포숙의 가난할
때의 사귐을.
이러한 도리를 요즘 사람들은 흙처럼
버리는구나.
두보 가난할 때 사귐의 노래, 계묘년(2023) 늦가을 우포

출전: 두보(杜甫, 唐 712-770)의 詩, 빈교행(貧交行).

國破山河在城春草木深
感時花濺淚恨別鳥驚心
烽火連三月家書抵萬金
白頭搔更短渾欲不勝簪

杜甫詩 春望 甲辰春 友浦

174

324    杜甫 春望(두보 춘망)
       70×135cm, 行書

國破山河在(국파산하재)
城春草木深(성춘초목심)
感時花濺淚(감시화천루)
恨別鳥驚心(한별조경심)
烽火連三月(봉화연삼월)
家書抵萬金(가서저만금)
白頭搔更短(백두소갱단)
渾欲不勝簪(혼욕불승잠)
杜甫 詩 春望 甲辰春 友浦

나라는 파국을 맞았으나 강산은 그대로 이고,
성에는 봄이 와 초목만 우거졌네.
한탄스러운 마음에 꽃을 보아도 눈물이 흐르고,
이별이 한스러워 새 소리에도 마음이 놀라네.
전란 봉화가 석 달이나 이어지니,
집에서 오는 편지는 만금(萬金)만큼 소중하다.
흰머리는 긁을수록 더욱 짧아지니,
다 모아도 비녀 꽂기도 힘들구나.
두보 시 봄날의 소망, 갑진년(2024) 봄 우포

출전: 두보(杜甫, 唐 712-770)의 詩, 춘망(春望).

慈母手中線
游子身上衣
臨行密密縫
意恐遲遲歸
誰言寸草心
報得三春暉

孟郊詩游子吟
癸卯年冬 女浦

325    孟郊 游子吟(맹교 유자음)
       120×70cm, 行書

慈母手中線(자모수중선)
游子身上衣(유자신상의)
臨行密密縫(임행밀밀봉)
意恐遲遲歸(의공지지귀)
誰言寸草心(수언촌초심)
報得三春暉(보득삼춘휘)
孟郊 詩 游子吟 癸卯冬 友浦

자애로우신 어머니 손 바느질로,
길 떠나는 아들이 입을 옷을,
떠날 때 촘촘히 꿰매어 주시고,
행여 더디 돌아올까 걱정하시네.
누가 말했나, 한 치 풀같이 미약한 효심으로,
봄날의 햇빛 같은 어머니 마음에 보답하라고.
맹교 나그네의 노래, 계묘년(2023) 겨울 우포

출전: 맹교(孟郊, 唐 751-814)의 詩, 유자음(游子吟).
맹동야시집(孟東野詩集)에 실려 있음.

離離原上草
一歲一枯榮
野火燒不盡
春風吹又生
遠芳侵古道
晴翠接荒城
又送王孫去
萋萋滿別情

白居易詩 賦得古原草送別
甲辰之初 女浦書

326    白居易 賦得古原草送別(백거이 부득고원초송별)
        135×70cm, 行書

離離原上草(이리원상초)
一歲一枯榮(일세일고영)
野火燒不盡(야화소부진)
春風吹又生(춘풍취우생)
遠芳侵古道(원방침고도)
晴翠接荒城(청취접황성)
又送王孫去(우송왕손거)
萋萋滿別情(처처만별정)
白居易 詩 賦得古原草送別 甲辰 正初 友浦

어지럽게 무성한 언덕 위의 풀들은,
해마다 시들었다 다시 우거지네.
들불에 타도 다 없어지지 않고,
봄바람 불면 다시 자라나네.
멀리까지 향기로운 풀은 옛길을 덮고 있고,
맑고 푸른 풀빛은 황폐한 성까지 이어져 있네.
또 다시 당신을 떠나보내니,
풀은 우거져 무성한데 이별의 정만 가득하구나.
백거이 시 옛 들판의 풀을 보고 송별시를 짓다, 갑진년(2024)
1월 초 우포

출전: 백거이(白居易, 唐 772-846)의 詩,
부득고원초송별(賦得古原草送別).

179

風花日將老
佳期期猶渺渺
不結同心人
空結同心草

薛濤詩 春望詞 癸卯冬 友浦

180

327    薛濤 春望詞(설도 춘망사)
       70×110cm, 行書

風花日將老(풍화일장로)
佳期猶渺渺(가기유묘묘)
不結同心人(불결동심인)
空結同心草(공결동심초)
薛濤 詩 春望詞 癸卯冬 友浦

바람에 꽃잎은 날로 시들고,
꽃다운 기약은 아득하기만 한데,
한마음 그대와 맺지 못하고,
헛되이 풀잎만 맺고 있다네.
설도 시 봄을 기다리는 노래, 계묘년(2023) 겨울 우포

출전: 설도(薛濤, 唐 770?-830)의 詩, 춘망사(春望詞)
중 일부. 국내에는 김안서(金岸曙)가 번역하여
김성태(金聖泰)가 작곡한 가곡 동심초(同心草)로 알려져
있음.
꽃잎은 하염없이 바람에 지고,
만날 날은 아득타 기약이 없네.
무어라 맘과 맘은 맺지 못하고,
한갓되이 풀잎만 맺으려는고.

寧可食無肉　不可居無竹　無肉令人瘦　人瘦尚可肥　士俗不可醫

蘇軾詩　綠筠軒　甲辰春　友浦臨

蘇軾 綠筠軒(소식 녹균헌)
110×70cm, 行書

可使食無肉(가사식무육)

不可居無竹(불가거무죽)

無肉令人瘦(무육영인수)

無竹令人俗(무죽영인속)

人瘦尙可肥(인수상가비)

士俗不可醫(사속불가의)

蘇軾 詩 綠筠軒 甲辰春 友浦

고기 없는 밥은 먹을 수 있지만,
대나무 없는 곳에선 살 수가 없네.
고기가 없으면 사람은 마를 수 있다지만,
대나무 없으면 사람이 속되게 마련이지.
마른 몸이야 다시 살 찌울 수 있다지만,
선비가 속되어지면 다시 고칠 수 없다네.
소식 시 푸른 대나무가 있는 집, 갑진년(2024) 봄 우포

출전: 소식(蘇軾, 宋 1037-1101)의 詩, 녹균헌(綠筠軒) 중
일부.

荷盡已無擎雨蓋
菊殘猶有傲霜枝
一年好景君須記
最是橙黃橘綠時

蘇軾詩 冬景 甲辰正月 友浦

184

329    蘇軾 冬景(소식 동경)
       70×135cm, 行書

荷盡已無擎雨蓋(하진이무경우개)
菊殘猶有傲霜枝(국잔유유오상지)
一年好景君須記(일년호경군수기)
最是橙黃橘綠時(최시등황귤록시)
蘇軾 詩 冬景 甲辰 正月 友浦

연잎은 시드니 비를 막을 우산이 되지 못하고,
국화는 져도 가지는 여전히 서릿발 속에서
꼿꼿하네.
일 년 중 가장 멋진 풍경을 그대는 꼭 기억하게.
바로 등자 열매 노랗고 귤은 녹색으로 물드는
계절이니.
소식 시 겨울 경치, 갑진년(2024) 1월 우포

출전: 소식(蘇軾, 宋 1037-1101)의 詩, 증유경문/
동경(贈劉景文/冬景). 살면서 어려운 일을 당해도 굴하지
말라는 뜻임.

苏轼词 书於己卯冬友浦

186

330    蘇軾 雨中花慢(소식 우중화만)
       135×70cm, 行書

嫩臉羞蛾(눈검수아)                        여린 뺨과 수줍은 눈썹이 무엇 때문에 떠도는
因甚化作行雲(인심화작행운)                  구름이 되었다가,
卻返巫陽(각반무양)                         이제 무산의 남쪽으로 돌아갔나.
但有寒燈孤枕(단유한등고침)                  차가운 등불 밑에 외로운 베개와 밝은 달빛
皓月空床(호월공상)                         비치는 빈 침대만 놓여 있네.
長記當初(장기당초)                         항상 기억하네, 그대가 잠시 비구름으로
乍諧雲雨(사해운우)                         어울리다가
便學鸞鳳(편학란봉) 又豈料(우기료)          곧 난새와 봉황이 되었던 일을.
正好三春桃李(정호삼춘도리)                  그런데 어찌 알았으리, 때마침 봄을 맞아 복사꽃
一夜風霜(일야풍상)                         자두꽃 피는데
丹靑入畵(단청입화)                         밤새 바람 불고 서리 내릴 줄을.
無言無笑(무언무소)                         단청으로 그려 놓은 그대의 초상화 한마디 말도
看了漫結愁腸(간료만결수장)                  없고 웃음도 없어.
襟袖上(금수상)                             보노라니 애간장에 슬픔 잔뜩 맺히네.
猶存殘黛(유존잔대)                         옷깃과 소매 위에 아직도 눈썹 화장 남아 있건만,
漸減餘香(점감여향)                         차츰차츰 남은 향이 사라져 가네.
一自醉中忘了(일자취중망료)                  취하고 나면 잊는다지만 술 깨면 또 그리운 걸
奈何酒後思量(내하주후사량)                  어찌 하겠나.
算應負你(산응부이)                         틀림없이 그대가 싫어할 줄 알면서도, 베개 앞에
枕前珠淚(침전주루)                         앉아서
萬點千行(만점천행)                         눈물이 만 방울 천 줄기로 자꾸만 흘러내리네.

蘇軾 雨中花慢 癸卯冬 友浦              소식 빗속에 핀 꽃, 계묘년(2023) 겨울 우포

출전: 소식(蘇軾, 宋 1037-1101)의 詩 우중화만(雨中花慢),
눈검수아(嫩臉羞蛾). (소동파가 61세 때 妾室
王朝云이 병으로 죽자 이를 애통해 하는 悼亡詞임.)
우중화만(雨中花慢)은 宋나라 사악(詞樂)의 한 형태임.

横看成嶺側成峰
遠近高低各不同
不識廬山真面目
只緣身在此山中

蘇軾詩 題西林壁 甲辰正月 友浦

331    蘇軾 題西林壁(소식 제서림벽)
70×135cm, 行書

橫看成嶺側成峰(횡간성령측성봉)
遠近高低各不同(원근고저각부동)
不識廬山眞面目(불식여산진면목)
只緣身在此山中(지연신재차산중)
蘇軾 詩 題西林壁 甲辰 正月 友浦

가로로 보면 산줄기 되고 옆에서 보면 봉우리
되니,
멀고 가깝고, 높고 낮고 각기 다른 모습이 되네.
여산의 진면목을 알 수 없는 것은,
단지 내 몸이 이 산중에 있기 때문이라네.
소식 시 서림사 벽에 적다, 갑진년(2024) 1월 우포

출전: 소식(蘇軾, 宋 1037-1101)의 詩, 제서림벽(題西林壁).
'대상의 안에 있을 때는 사물의 진상을 정확히 파악할 수
없다'는 말로 자주 인용되는 詩句임.

189

自我來黃州，已過三寒食。年年欲惜春，春去不容惜。今年又苦雨，兩月秋蕭瑟。臥聞海棠花，泥汙燕支雪。闇中偷負去，夜半真有力。何殊病少年，病起頭已白。

春江欲入戶，雨勢來不已。小屋如漁舟，濛濛水雲裡。空庖煮寒菜，破灶燒濕葦。那知是寒食，但見烏銜紙。君門深九重，墳墓在萬里。也擬哭途窮，死灰吹不起。

蘇軾 黃州寒食詩
癸卯大浦

332 蘇軾 黃州寒食(소식 황주한식)
200×75cm, 行書

自我來黃州(자아래황주)
已過三寒食(이과삼한식)
年年欲惜春(연년욕석춘)
春去不容惜(춘거불용석)
今年又苦雨(금년우고우)
兩月秋蕭瑟(양월추소슬)
臥聞海棠花(와문해당화)
泥汙燕支雪(니오연지설)
闇中偸負去(암중투부거)
夜半眞有力(야반진유력)
何殊病少年(하수병소년)
病起須已白(병기수이백)
春江欲入戶(춘강욕입호)
雨勢來不已(우세래불이)
雨小屋如漁舟(우소옥여어주)
濛濛水雲裏(몽몽수운리)
空庖煮寒菜(공포자한채)
破竈燒濕葦(파조소습위)
那知是寒食(나지시한식)
但見烏銜紙(단견오함지)
君門深九重(군문심구중)
墳墓在万里(분묘재만리)
也擬哭途窮(야의곡도궁)
死灰吹不起(사회취불기)

蘇軾 黃州寒食 癸卯 友浦

내가 황주에 온 이래 이미 세 번째 한식이
지나간다.
해마다 봄을 아끼고 싶었으나 봄은 떠나며
아쉬운 마음을 몰라준다.
올해도 때아닌 궂은 비 내려 두 달 동안이나
가을날처럼 으스스하다.
누워서 해당화 떨어지는 소리 들으니 연지 빛
하얀 잎 진흙탕에 더러워졌으리.
어둠 속에서 꽃을 몰래 지고 갔으니, 밤중에
참으로 힘센 자가 있었나 보다.
내 모습 병든 소년과 어찌 다르겠나, 병에서
일어나니 머리는 이미 백발이네.
봄 강물이 집으로 넘어들려 하고, 비는 계속 내려
그치지 않는 구나.
비 오는 작은 내 집이 고기잡이배 같아 물과 구름
속에 자욱하다.
빈 부엌에서 찬 나물이라도 삶으려 부서진
부뚜막에 젖은 갈대라도 태워본다.
오늘이 한식날인지 어찌 알랴, 다만 까마귀가
물고 다니는 冥錢 보고 알았네.
임금 계신 곳은 아홉 겹 깊은 문이 있고, 조상님
분묘는 만 리 먼 곳에 있네.
막다른 길에서 우는 흉내라도 내 볼까, 불어도
식은 재가 불붙지 않는구나.

소식 황주에서 한식날에, 계묘년(2023) 우포

출전: 소식(蘇軾, 宋 1037-1101)의
황주한식시첩(黃州寒食詩帖). 소동파가 황주 유배 시
한식날에 타향에서 비는 오고 성묘도 못 가는 우울한 심사를
표현한 詩임. 이 詩의 蘇軾의 글씨는 왕희지(王羲之)의
난정서(蘭亭序), 안진경(顔眞卿)의 제질문고(祭姪文稿)와
함께 중국 3대 행서첩(行書帖)으로 불리우고 있음.

飛来山上千尋塔
聞説鷄鳴見日升
不畏浮雲遮望眼
只縁身在最高層

王安石詩 登飛来峰 甲辰待春 友浦

192

333      王安石 登飛來峰(왕안석 등비래봉)
70×135cm, 行書

飛來山上千尋塔(비래산상천심탑)
聞說鷄鳴見日升(문설계명견일승)
不畏浮雲遮望眼(불외부운차망안)
只緣身在最高層(지연신재최고층)

王安石 詩 登飛來峰 甲辰 待春 友浦

비래봉 위에는 매우 높은 탑이 있는데,
듣기로는 닭 울면 해 뜨는 것 본다 하네.
뜬구름이 시야를 가려도 두렵지 않은 것은,
단지 내 몸이 가장 높은 곳에 있어서라네.

왕안석 시 비래봉에 올라, 갑진년(2024) 봄을 기다리며 우포

출전: 왕안석(王安石, 宋 1021-1086)의 詩,
등비래봉(登飛來峰). 현재의 어려움을 헤쳐 나가려면 넓은
시야가 필요하다는 뜻으로 인용되는 詩句임.

晚年惟好静，万事不关心。自顾无长策，空知返旧林。松风吹解带，山月照弹琴。君问穷通理，渔歌入浦深。

王维诗 酬张少府 甲辰之冬 女浦

334    王維 酬張少府(왕유 수장소부)
135×70cm, 行書

晩年唯好靜(만년유호정)
萬事不關心(만사불관심)
自顧無長策(자고무장책)
空知返舊林(공지반구림)
松風吹解帶(송풍취해대)
山月照彈琴(산월조탄금)
君問窮通理(군문궁통리)
漁歌入浦深(어가입포심)
王維 詩 酬張少府 甲辰 正月 友浦

노년이 되니 오직 조용한 것이 좋고,
세상 모든 일에 관심이 없네.
스스로 돌아봐도 무슨 좋은 계책이 없고,
그저 옛 시골 숲으로 돌아가야 함을 알겠네.
솔바람 불어오니 허리띠를 풀고,
산 위의 달이 비추면 거문고 타네.
그대 빈궁(貧窮)과 영달(榮達)의 이치를 묻고
있는가,
포구 멀리서 들려오는 어부의 노래를 듣게나.
왕유 시 장소부에게 답하다, 갑진년(2024) 1월 우포

출전: 왕유(王維, 唐 699-759)의 詩, 수장소부(酬張少府).
세상만사는 屈原의 漁父辭(세상의 혼탁함에 자신의
고결함을 더럽힐 수 없다는 글)에 모든 답이 있다고 암시하는
詩임.

積雨空林煙火遲

蒸藜炊黍餉東菑

漠漠水田飛白鷺

陰陰夏木囀黃鸝

王維詩 積雨輞川莊作 甲辰正月 友浦

335　　王維 積雨輞川莊作(왕유 적우망천장작)
　　　　70×135cm, 行書

積雨空林烟火遲(적우공림연화지)
烝藜炊黍餉東菑(증려취서향동치)
漠漠水田飛白鷺(막막수전비백로)
陰陰夏木囀黃鸝(음음하목전황리)
王維 詩 積雨輞川莊作 甲辰 正月 友浦

장맛비 내리는 텅 빈 숲에 밥 짓는 연기 느리게 오르고,
명아주 삶고 기장밥 지어 동쪽 밭으로 나른다.
넓디넓은 논 위에는 백로가 날고,
어둑어둑한 여름 숲에 꾀꼬리 지저귄다.
왕유 시 장맛비 내리는 망천의 별장에서 짓다, 갑진년(2024)
1월 우포

출전: 왕유(王維, 唐 699-759)의 詩,
적우망천장작(積雨輞川莊作) 중 일부.

中歲頗好道　晚家南山陲
興來每獨往　勝事空自知
行到水窮處　坐看雲起時
偶然值林叟　談笑無還期

王維詩 終南別業 癸卯秋 友浦

336     王維 終南別業(왕유 종남별업)
　　　　70×135cm, 行書

中歲頗好道(중세파호도)
晚家南山陲(만가남산수)
興來每獨往(흥래매독왕)
勝事空自知(승사공자지)
行到水窮處(행도수궁처)
坐看雲起時(좌간운기시)
偶然値林叟(우연치림수)
談笑無還期(담소무환기)

王維 詩 終南別業 癸卯秋 友浦

중년이 되면서 자못 도(道)를 좋아하여,
만년에야 종남산 기슭에 집을 지었네.
흥이 나면 매양 홀로 거니는데,
좋은 일은 그저 혼자만 알 뿐.
가다가 물 다하는 곳에 이르러,
앉아서 구름 피어나는 것 보기도 하네.
우연히 숲속에서 늙은이라도 만나면,
얘기하고 웃느라 돌아갈 줄 모른다네.

왕유 시 종남산 별장, 계묘년(2023) 가을 우포

출전: 왕유(王維, 唐 699-759)의 詩, 종남별업(終南別業).

337      王維 春桂問答(왕유 춘계문답)
135×70cm, 草書

問春桂(문춘계)
桃李正芳華(도리정방화)
年光隨處滿(연광수처만)
何事獨無花(하사독무화)

春桂答(춘계답)
春華詎幾久(춘화거기구)
風霜搖落時(풍상요락시)
獨秀君知不(독수군지부)
王維 詩 春桂問答 癸卯秋 友浦

봄철 계수나무에게 묻노니
복숭아꽃, 자두꽃은 한창 향기롭고 화려하며,
봄빛은 이르는 곳마다 가득한데,
너는 어찌하여 홀로 꽃이 없느냐.

봄철 계수나무가 답하기를
봄꽃 화려한 것이 얼마나 오래 가리요.
바람과 서리에 흩날려 잎이 질 때에,
홀로 빼어남을 그대는 아는가 모르는가.
왕유 시 봄철 계수나무와의 문답, 계묘년(2023) 가을 우포

출전: 왕유(王維, 唐 699-759)의 詩, 춘계문답(春桂問答) 2.
王維가 安祿山의 난으로 환난을 겪으면서도 지조를 굽히지
않고 좋은 시절이 오기를 기다리는 마음으로 쓴 詩임.

曾經蒼海難為水
除卻巫山不是雲
取次花叢懶回顧
半緣修道半緣君

元稹詩 離思 甲辰正月 友浦

202

338　　元稹 離思(원진 이사)
　　　　70×135cm, 行書

曾經蒼海難爲水(증경창해난위수)
除卻巫山不是雲(제각무산불시운)
取次花叢懶回顧(취차화총라회고)
半緣修道半緣君(반연수도반연군)
元稹 詩 離思 甲辰 正月 友浦

큰 바다를 보고 나면 웬만한 물은 물 같지 않고,
무산의 구름을 제외하면 구름다운 구름이 없다.
꽃무더기를 만나도 돌아보지 않는 것은,
반은 마음을 다스리기 때문이고 반은 그대
때문이라오.
원진 시 떠난 이를 생각함, 갑진년(2024) 1월 우포

출전: 원진(元稹, 唐 779-831)의 詩, 이사(離思) 중 일부.
元稹이 죽은 아내를 그리워하며 지은 詩임.

自古逢秋悲寂寥
我言秋日勝春朝
晴空一鶴排雲上
便引詩情到碧霄

劉禹錫詩 秋詞 癸卯秋 友浦

339      劉禹錫 秋詞(유우석 추사)
70×135cm, 行書

自古逢秋悲寂寥(자고봉추비적요)
我言秋日勝春朝(아언추일승춘조)
晴空一鶴排雲上(청공일학배운상)
便引詩情到碧霄(편인시정도벽소)
劉禹錫 詩 秋詞 癸卯秋 友浦

예부터 이르기를 가을이 오면 슬프고
쓸쓸하다지만,
나는 가을날이 봄 아침보다 좋다고 말하노라.
맑은 하늘에 학 한 마리 구름을 헤치며 날 때,
내 시정(詩情)도 학을 따라 푸른 하늘까지
날아오르네.
유우석 시 가을의 노래, 계묘년(2023) 가을 우포

출전: 유우석(劉禹錫, 唐 772-842)의 詩, 추사(秋詞).

涤荡千古愁留连百
壶饮良宵宜清谈皓
月未能寝醉来卧空
山天地即衾枕

李白诗 友人会宿
癸卯冬 友浦

340       李白 友人會宿(이백 우인회숙)
70×135cm, 行書

滌蕩千古愁(척탕천고수)
留連百壺飮(유연백호음)
良宵宜淸談(양소의청담)
皓月未能寢(호월미능침)
醉來臥空山(취래와공산)
天地卽衾枕(천지즉금침)
李白 詩 友人會宿 癸卯冬 友浦

오랜 세월 쌓인 시름을 씻어 버리고자,
계속 머물며 백 병의 술을 마시노라.
이 좋은 밤 맑고 고상한 이야기 나누기 마땅하고,
달이 밝아 잠자리에 들기 어렵구나.
술 취해 돌아와 인적 없는 산에 누우니,
하늘과 땅이 이불이요 베개로다.
이백 시 친구들과 묵으며, 계묘년(2023) 겨울 우포

출전: 이백(李白, 唐 701-762)의 詩, 우인회숙(友人會宿).

花間一壺酒　獨酌無相親
舉杯邀明月　對影成三人
月既不解飲　影徒隨我身
暫伴月將影　行樂須及春
我歌月徘徊　我舞影零亂
醒時同交歡　醉後各分散
永結無情遊　相期邈雲漢

李白诗 月下独酌 甲辰春 朱友浦

341 李白 月下獨酌(이백 월하독작)
135×70cm, 行書

花間一壺酒(화간일호주)
獨酌無相親(독작무상친)
擧杯邀明月(거배요명월)
對影成三人(대영성삼인)
月旣不解飮(월기불해음)
影徒隨我身(영도수아신)
暫伴月將影(잠반월장영)
行樂須及春(행락수급춘)
我歌月徘徊(아가월배회)
我舞影零亂(아무영영란)
醒時同交歡(성시동교환)
醉後各分散(취후각분산)
永結無情遊(영결무정유)
相期邈雲漢(상기막운한)
李白 詩 月下獨酌 甲辰春 友浦

꽃 사이에서 한 병의 술을, 벗도 없이 홀로
마시네.
잔 들고 밝은 달을 맞이하니, 그림자까지 셋이
되는구나.
달은 아예 술을 모르고, 그림자야 부질없이 내
몸을 따르지만,
잠시 달과 그림자를 벗하니, 즐겁기가 모름지기
봄이 된 듯하다.
내가 노래하면 달은 저 혼자 서성이고, 내가
춤추면 그림자는 비틀거린다.
술이 깨었을 때는 함께 즐겼는데, 술 취하면 각기
흩어지는구나.
정에 얽매이지 않는 사귐 길이 맺어,
멀리 은하에서 다시 만날 것을 기약하노라.
이백 시 달 아래 혼자 술잔을 기울이며, 갑진년(2024) 봄 우포

출전: 이백(李白, 唐 701-762)의 詩, 월하독작(月下獨酌)
其1.

暮從碧山下 山月隨人歸 卻顧
所來徑蒼蒼 橫翠微相攜及田
家童稚開荊扉 綠竹入幽徑青
蘿拂行衣 歡言得所憩美酒聊
共揮長歌吟松風曲盡河星稀
我醉君復樂陶然共忘機

李白詩 下終南山過斛斯山人宿置酒 癸卯秋 友浦 印敦偈

210

　　李白 下終南山(이백 하종남산)
70×135cm, 行書

暮從碧山下(모종벽산하)
山月隨人歸(산월수인귀)
卻顧所來徑(각고소래경)
蒼蒼橫翠微(창창횡취미)
相攜及田家(상휴급전가)
童稚開荊扉(동치개형비)
綠竹入幽徑(녹죽입유경)
靑蘿拂行衣(청라불행의)
歡言得所憩(환언득소게)
美酒聊共揮(미주료공휘)
長歌吟松風(장가음송풍)
曲盡河星稀(곡진하성희)
我醉君復樂(아취군부락)
陶然共忘機(도연공망기)
李白 詩 下終南山過斛斯山人宿置酒 癸卯秋 友浦 印敬錫

날 저물어 푸른 산을 내려오니,
산 위의 달이 나를 따라오네.
지나온 길을 돌아보니,
아득히 푸른빛이 가로 두르고 있다.
주인 만나 서로 손을 잡고 농가에 이르니,
어린 아이가 사립문을 열어 주네.
푸른 대나무가 있는 아늑한 길에 들어서니,
푸른 담쟁이가 옷을 스친다.
즐겁게 담소 나누며 쉬고,
맛있는 술을 따라 함께 마시네.
송풍가를 길게 읊고,
곡이 다하니 은하수 별들이 희미해진다.
나는 취하고 그대 또한 즐거워하니,
거나하게 취하여 함께 세상 근심 잊는다.
이백 시 종남산 내려와 곡사산인 댁에 묵으며 술을 마시다,
계묘년(2023) 가을 우포 인경석

출전: 이백(李白, 唐 701-762)의 詩,
하종남산과곡사산인숙치주(下終南山過斛斯山人宿置酒).

秋風起兮白雲飛草木黃落兮鴈南
歸蘭有秀兮菊有芳懷佳人兮不能
忘泛樓船兮濟汾河橫中流兮揚素
波簫鼓鳴兮發棹歌歡樂極兮哀情
多少壯幾時兮奈老何

漢武帝 秋風辭
癸卯秋 友浦 印敬錫

212

## 343 　漢武帝 秋風辭(한무제 추풍사)
### 70×200cm, 行書

秋風起兮白雲飛(추풍기혜백운비)
草木黃落兮鴈南歸(초목황낙혜안남귀)
蘭有秀兮菊有芳(난유수혜국유방)
懷佳人兮不能忘(회가인혜불능망)
泛樓船兮濟汾河(범루선혜제분하)
橫中流兮揚素波(횡중류혜양소파)
簫鼓鳴兮發棹歌(소고명혜발도가)
歡樂極兮哀情多(환락극혜애정다)
少壯幾時兮奈老何(소장기시혜내노하)

漢武帝 秋風辭 癸卯秋 友浦 印敬錫

가을바람 불어오니 흰 구름은 날리고,
초목은 누렇게 떨어지고 기러기는 남녘으로
돌아가네.
난초 자태 빼어나고 국화는 향기로운데,
고운 님 생각하니 잊을 수가 없구나.
이 층 다락배 띄워 분하를 건너노라니,
강 가운데를 가로지르니 흰 파도가 일어나네.
퉁소 불고 북 치며 뱃노래를 부르니,
환락이 극에 달해 오히려 슬픈 정이 짙어지네.
젊고 기운찼던 게 언제였던가, 이내 늙어짐을
어이하리.

한무제 가을바람의 노래, 계묘년(2023) 가을 우포 인경석

출전: 한무제(漢武帝) 유철(劉徹, BC 141-BC 87)의 詩,
추풍사(秋風辭).

師家未來莱始

雲車一搖止

斗牛三勳辛

靈應座此以

華事鳥陸此

除有田林花

韓愈詩示兒甲辰春

344    韓愈 示兒(한유 시아)
120×70cm, 行書

始我來京師(시아래경사)
止携一束書(지휴일속서)
辛勤三十年(신근삼십년)
以有此屋廬(이유차옥려)
此屋豈爲華(차옥기위화)
於我自有餘(어아자유여)
韓愈 詩 示兒 甲辰春 友浦

내가 처음 도성으로 올라왔을 때,
가져온 건 써 두었던 글 한 보따리뿐.
고생하며 열심히 삼십 년을 산 덕에,
(도성 안에) 살림집 한 채 장만했는데,
호화롭다 말할 수는 없을지라도,
나에게는 충분하고 남을 만한 집이다.
한유 시 아들에게 보이다, 갑진년(2024) 봄 우포

출전: 한유(韓愈, 唐 768-824)의 詩, 시아(示兒) 중 일부.

樽酒相逢十載前
君為壯夫我少年
樽酒相逢十載後
我為壯夫君白首

韓愈詩 贈鄭兵曹 甲辰二月 友浦

345    韓愈 贈鄭兵曹(한유 증정병조)
70×135cm, 行書

樽酒相逢十載前(준주상봉십재전)
君爲壯夫我少年(군위장부아소년)
樽酒相逢十載後(준주상봉십재후)
我爲壯夫君白首(아위장부군백수)
韓愈 詩 贈鄭兵曹 甲辰 二月 友浦

동이 술 마시며 십 년 전 서로 만났을 때는,
그대는 장년이요 나는 소년이었는데,
동이 술 마시며 십 년 뒤에 다시 만나니,
나는 장년이요 그대는 백발이구료.
한유 시 정병조에게 드림, 갑진년(2024) 2월 우포

출전: 한유(韓愈, 唐 768-824)의 詩, 증정병조(贈鄭兵曹) 중
일부.

新年都未有芳華
二月初驚見草芽
白雪卻嫌春色晚
故穿庭樹作飛花

韓愈 詩 春雪 甲辰春雪日 友浦

346 韓愈 春雪(한유 춘설)
70×135cm, 行書

新年都未有芳華(신년도미유방화)
二月初驚見草芽(이월초경견초아)
白雪卻嫌春色晚(백설각혐춘색만)
故穿庭樹作飛花(고천정수작비화)
韓愈 詩 春雪 甲辰 春雪日 友浦

새해인데도 아직 향기로운 꽃이 없었는데,
2월이 되자 처음으로 놀랍게도 풀싹을 보게
됐네.
흰 눈은 오히려 봄빛 늦어지는 게 못마땅해,
고의로 뜰나무 사이로 눈송이를 흩날리며
꽃잎처럼 만드네.
한유 시 봄눈, 갑진년(2024) 봄눈 오는 날 우포

출전: 한유(韓愈, 唐 768-824)의 詩, 춘설(春雪).

萬里青天
雲起雨來
空山無人
水流花開

黃山谷詩
癸卯 友浦

347      黃庭堅 水流花開(황정견 수류화개)
90×70cm, 隸書

萬里靑天(만리청천)
雲起雨來(운기우래)
空山無人(공산무인)
水流花開(수류화개)
黃山谷 詩 癸卯 友浦

멀고 먼 푸른 하늘 (구름 한 점 없었는데),
구름이 일더니 비가 오네.
텅 빈 산에는 사람 자취도 없었는데,
물 흐르더니 꽃이 피네.
황산곡 시, 계묘년(2023) 우포

출전: 황정견(黃庭堅, 宋 1045-1105)의 詩. 山谷은 황정견의
號. 무(無)에서 유(有)가 생기는 불교의 유무론(有無論)을
표현한 詩임.

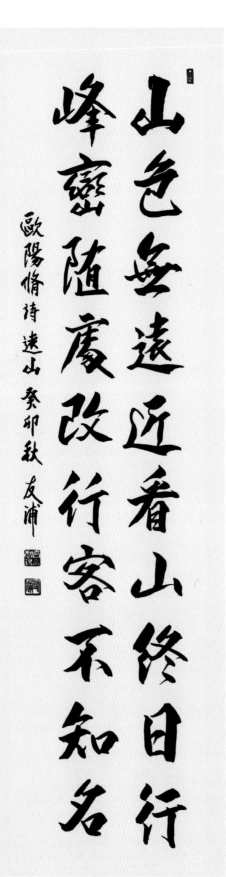

348    歐陽脩 遠山(구양수 원산)
35×135cm, 行書

山色無遠近(산색무원근)
看山終日行(간산종일행)
峰巒隨處改(봉만수처개)
行客不知名(행객부지명)

歐陽脩 詩 遠山 癸卯秋 友浦

산의 빛깔은 멀거나 가깝거나
같아서 구별이 어려운데,
이런 산 경치를 보며 온종일
길을 간다.
산봉우리는 뾰족하거나
둥글거나 곳에 따라 변하지만
길손은 그 산 이름도 모르고
길을 간다.

구양수 시 먼 산, 계묘년(2023) 가을
우포

출전: 구양수(歐陽脩, 宋 1007-
1072)의 詩, 원산(遠山). 인생길도
먼 산 속을 가는 것과 마찬가지라는
의미를 암시하고 있음.

222

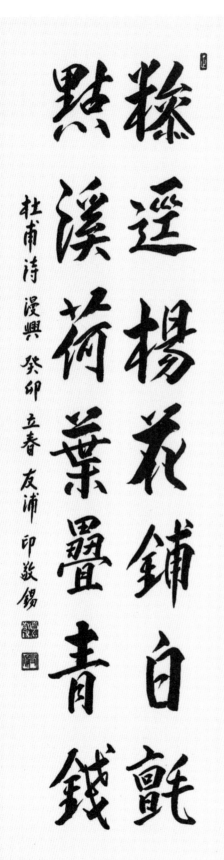

349　杜甫 漫興(두보 만흥)
35×135cm, 行書

糝逕楊花鋪白氈
(삼경양화포백전)
點溪荷葉疊青錢
(점계하엽첩청전)
杜甫 詩 漫興 癸卯 立春 友浦 印敬錫

오솔길에 버들꽃 떨어져 흰
융단을 깔아 놓은 듯하고,
시냇물에 점점이 뜬 연꽃잎은
푸른 동전을 겹겹이 쌓은
듯하네.
두보 시 흥에 겨워, 계묘년(2023) 입춘
우포 인경석

출전: 두보(杜甫, 唐 712-770)의 詩,
만흥(漫興) 其7 중 일부.

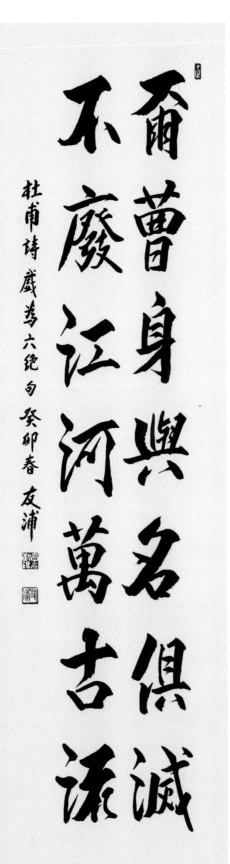

杜甫 戱爲六絶(두보 희위육절)
35×135cm, 行書

爾曹身與名俱滅
(이조신여명구멸)
不廢江河萬古流
(불폐강하만고류)
杜甫 詩 戱爲六絶 句 癸卯春 友浦

그대들은 죽으면 몸과 이름이
모두 사라지지만,
그분들의 명성은 강물처럼
만고에 흘러 그치지 않으리라.
두보 시 재미로 지은 여섯 절구 구절,
계묘년(2023) 봄 우포

출전: 두보(杜甫, 唐 712-770)의 詩,
희위육절(戱爲六絶) 其2 중 일부.
初唐四傑(시인 4인방: 왕발, 양형,
노조린, 낙빈왕)을 비웃는 사람들을
질책하는 시임.

351　孟浩然 宿建德江
　　（맹호연 숙건덕강）
　　35×135cm, 行書

移舟泊煙渚(이주박연저)
日暮客愁新(일모객수신)
野曠天低樹(야광천저수)
江淸月近人(강청월근인)
孟浩然 詩 宿建德江 甲辰 正月 友浦

배를 옮겨 안개 낀 모래톱에
대니,
날은 저물어 나그네 수심이
새롭다.
들판은 넓어 하늘은 나무에
닿을 듯 나직하고,
강은 맑아 달이 사람과 가까이
있네.
맹호연 시 건덕강에 묵으며,
갑진년(2024) 1월 우포

출전: 맹호연(孟浩然, 唐 689-740)의
詩, 숙건덕강(宿建德江).

已訝衾枕冷(이아금침냉)
復見窗戶明(부견창호명)
夜深知雪重(야심지설중)
時聞折竹聲(시문절죽성)
白居易 詩 夜雪 癸卯 冬之節 友浦

이불이 차갑기에 의아하게
여겼는데,
다시 보니 창문이 환하게
밝았네.
깊은 밤에 눈이 많이 내렸음을
알겠네.
때때로 대나무 꺾이는 소리
들렸으니.
백거이 시 밤에 내린 눈, 계묘년(2023)
겨울 우포

출전: 백거이(白居易, 唐 772-846)의
詩, 야설(夜雪).

226

353 　邵康節 美酒飮敎
　　　(소강절 미주음교)
　　　35×135cm, 行書

美酒飮敎微醉後
(미주음교미취후)
好花看到半開時
(호화간도반개시)
邵康節 詩句 甲辰 正初 友浦

좋은 술 마시는 것은 가볍게
취하도록 익히고,
꽃은 절반쯤 피었을 때 보는 게
좋다.
소강절 시 구절, 갑진년(2024) 1월 초
우포

출전: 소옹(邵雍, 宋 1011-1077)의 詩,
안락와중음(安樂窩中吟) 其7 중 일부.
康節은 그의 시호(諡號).

227

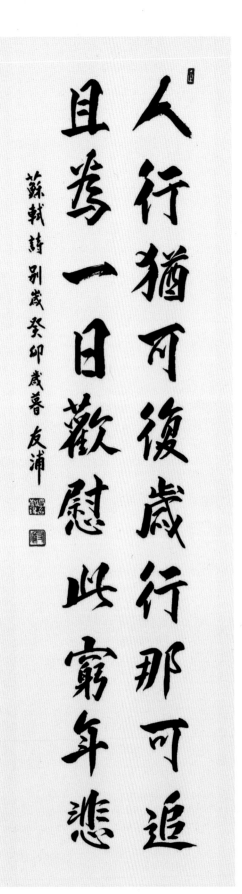

蘇軾 別歲(소식 별세)
35×135cm, 行書

人行猶可復(인행유가복)
歲行那可追(세행나가추)
且爲一日歡(차위일일환)
慰此窮年悲(위차궁년비)
蘇軾 詩 別歲 癸卯 歲暮 友浦

사람은 떠나도 다시 돌아올 수
있지만,
세월 가는 것을 어찌 쫓을 수
있나.
잠시 오늘 하루를 즐기며,
이 해가 다하는 슬픔을 위로해
본다.
소식 시 한 해를 보내며, 계묘년(2023)
섣달그믐 우포

출전: 소식(蘇軾, 宋 1037-1101)의 詩,
별세(別歲) 중 일부.

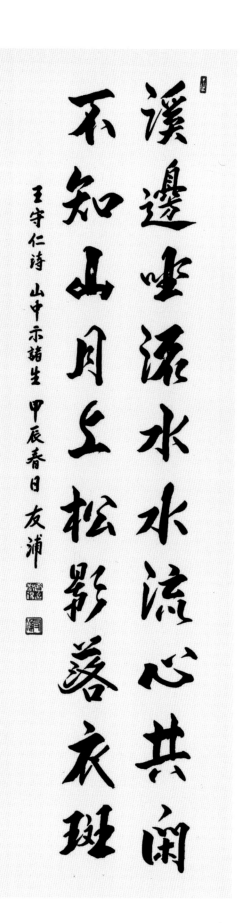

355　王守仁 山中示諸生
(왕수인 산중시제생)
35×135cm, 行書

溪邊坐流水(계변좌유수)
水流心共閑(수류심공한)
不知山月上(부지산월상)
松影落衣斑(송영낙의반)
王守仁 詩 山中示諸生 甲辰 春日 友浦

시냇가에 앉아 흐르는 물
바라보니,
흐르는 물 따라 내 마음도
한가롭네.
산 위에 달이 떠오르는 것도
몰랐는데,
소나무 그림자 떨어져 옷 위에
얼룩지네.
왕수인 시 산중에서 제자들에게,
갑진년(2024) 봄날 우포

출전: 왕수인(王守仁, 明 1472-
1529)의 詩, 산중시제생(山中示諸生)
其5. 그의 號는 陽明.
중국한시진보(中國漢詩珍寶)에 실려
있음.

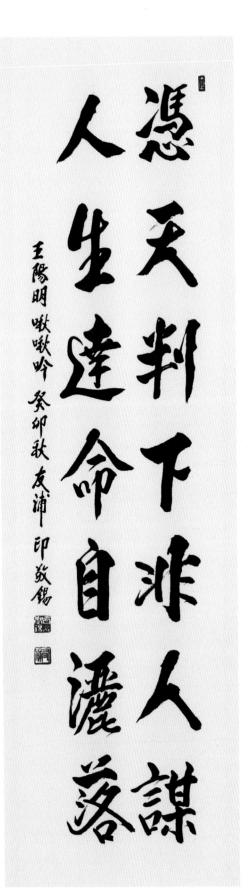

356 　王陽明 啾啾吟(왕양명 추추음)
35×135cm, 行書

憑天判下非人謀
(빙천판하비인모)
人生達命自灑落
(인생달명자쇄락)
王陽明 啾啾吟 癸卯秋 友浦 印敬錫

하늘의 판단을 따르고 인간의
꾀를 쓰지 않으며,
천명에 통탈하면 인생을
개운하고 깨끗하게 살 수 있다.
왕양명 질질대는 이에게, 계묘년(2023)
가을 우포 인경석

출전: 왕양명(王陽明, 明 1472-
1529)의 詩, 추추음(啾啾吟) 중 일부.
陽明은 王守仁의 號임.

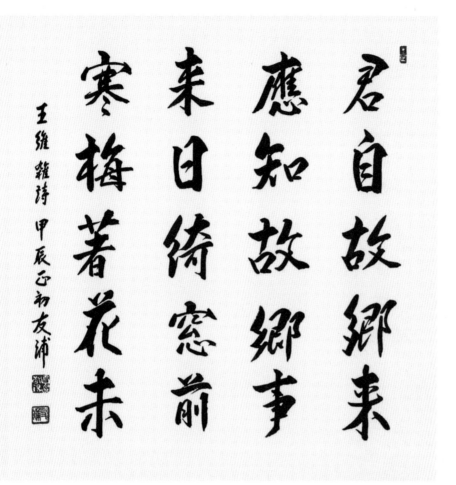

357    王維 雜詩(왕유 잡시)
       70×70cm, 行書

君自故鄉來(군자고향래)
應知故鄉事(응지고향사)
來日綺窓前(내일기창전)
寒梅著花未(한매착화미)
王維 雜詩 甲辰 正初 友浦

그대는 고향에서 왔으니,
당연히 고향 소식을 알겠구려.
오는 날 우리 집 비단 친 창 앞에,
겨울 매화는 꽃망울을 터뜨렸던가요?
왕유 격식에 매이지 않고 쓴 시, 갑진년(2024) 1월 초 우포

출전: 왕유(王維, 唐 699?-759)의 詩, 잡시(雜詩) 其2.

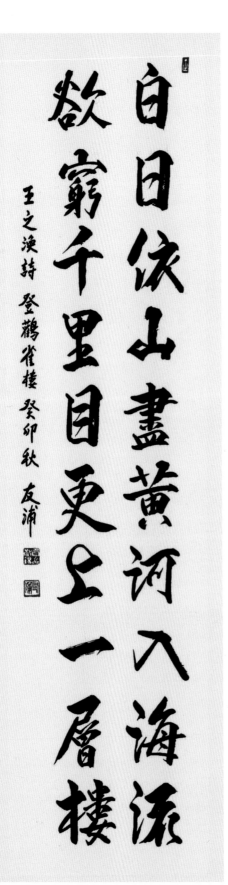

白日依山盡 黃河入海流 欲窮千里目 更上一層樓
王之渙詩 登鸛雀樓 癸卯秋 友浦

358    王之渙 登鸛雀樓
(왕지환 등관작루)
35×135cm, 行書

白日依山盡(백일의산진)
黃河入海流(황하입해류)
欲窮千里目(욕궁천리목)
更上一層樓(갱상일층루)
王之渙 詩 登鸛雀樓 癸卯秋 友浦

밝은 해는 산에 기대어 지려고
하고,
황하는 바다로 흘러 들어가고
있네.
천리 밖 멀리까지 보고 싶어서,
다시 한층 더 올라가노라.
왕지환 시 관작루에 올라, 계묘년(2023)
가을 우포

출전: 왕지환(王之渙, 唐 688-742)의
詩, 등관작루(登鸛雀樓).
* 欲窮千里目 更上一層樓: 국가
간에 양국 관계의 발전을 위해 또
한번의 도약이 필요하다는 외교상의
수사(修辭)로 많이 인용됨.

露滌鉛粉節(노척연분절)
風搖靑玉枝(풍요청옥지)
依依似君子(의의사군자)
無地不相宜(무지불상의)
劉禹錫 詩 庭竹 甲辰 正月 友浦

마디에 묻은 흰 가루는 이슬로
씻었는데,
푸른 옥 같은 가지가 바람에
흔들리네.
한들거리는 게 군자를 닮아,
서로 어울리지 않는 곳이 없네.
유우석 시 뜰의 대나무, 갑진년(2024)
1월 우포

출전: 유우석(劉禹錫, 唐 772-842)의
시(詩), 정죽(庭竹).

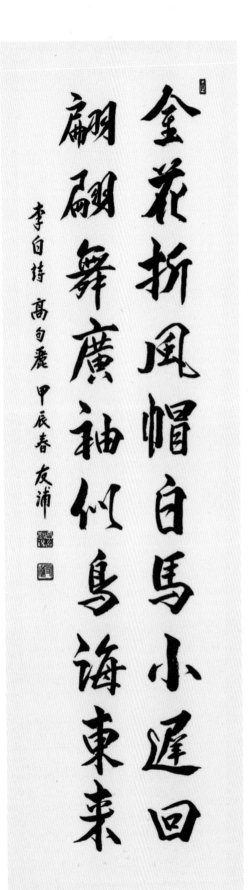

360     李白 高句麗(이백 고구려)

35×135cm, 行書

金花折風帽(금화절풍모)
白馬小遲回(백마소지회)
翩翩舞廣袖(편편무광수)
似鳥海東來(사조해동래)
李白 詩 高句麗 甲辰春 友浦

금꽃으로 장식한 절풍모 쓰고,
흰 말 타고 천천히 돌아오네.
펄렁펄렁 넓은 소매 날리며
춤추는 모습이
바다 동쪽에서 날아온 새와
같구나.
이백 시 고구려, 갑진년(2024) 봄 우포

출전: 이백(李白, 唐 701-762)의
詩, 고구려(高句麗). 전당시
악부시집(全唐詩 樂府詩集)에 실려
있음. 고구려가 망한 후 고구려
流民들이 이국적으로 춤추는 모습을
보고 지은 詩임.

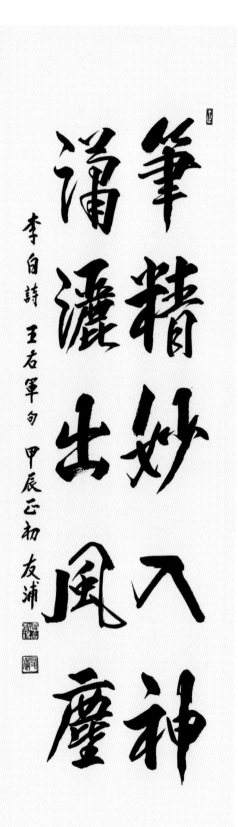

筆精妙入神(필정묘입신)
瀟灑出風塵(소쇄출풍진)
李白 詩 王右軍 句 甲辰 正初 友浦

정교하고 오묘한 필체는
입신의 경지이며,
속세를 벗어난 듯 맑고
깨끗하도다.
이백 시 왕우군 구절, 갑진년(2024) 1월
초 우포

출전: 이백(李白, 唐 701-762)의 詩,
왕우군(王右軍) 중 일부. 王右軍은
王羲之를 말함. 李白이 중국 최고의
명필 王羲之의 글씨를 칭송하는 詩임.

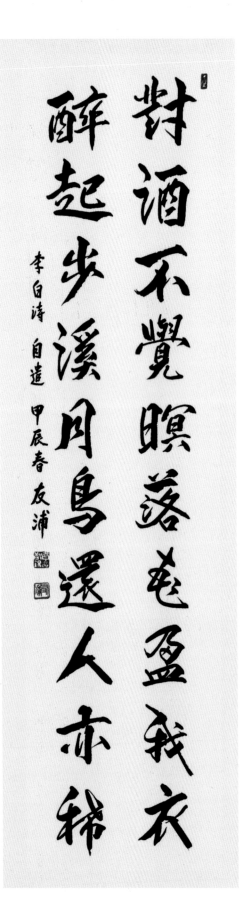

對酒不覺暝(대주불각명)
落花盈我衣(낙화영아의)
醉起步溪月(취기보계월)
鳥還人亦稀(조환인역희)
李白 詩 自遣 甲辰春 友浦

술 마시다가 저무는 줄도
몰랐더니,
꽃잎 떨어져 내 옷을 가득
덮었네.
취한 채 일어나 달 비친
시냇가를 걸으니,
새들 돌아가고 사람 또한
드무네.
이백 시 마음을 달래며, 갑진년(2024) 봄
우포

출전: 이백(李白, 唐 701-762)의 詩,
자견(自遣).

李白詩 靜夜思 癸卯春日 友浦

363　李白 靜夜思(이백 정야사)
35×135cm, 行書

床前明月光(상전명월광)
疑是地上霜(의시지상상)
擧頭望明月(거두망명월)
低頭思故鄕(저두사고향)
李白 詩 靜夜思 癸卯 春日 友浦

침상 앞에 밝은 달빛 비춰,
땅 위에 서리가 내렸나 했네.
고개 들어 밝은 달을 보니,
머리 숙여 고향 생각하게 되네.
이백 시 고요한 밤의 그리움,
계묘년(2023) 봄날 우포

출전: 이백(李白, 唐 701-762)의 詩,
정야사(靜夜思).

237

懶搖白羽扇 裸袒青林中
脱巾掛石壁 露頂洒松風
李白詩 夏日山中 甲辰夏日 友浦

李白 夏日山中(이백 하일산중)
35×135cm, 行書

懶搖白羽扇(나요백우선)
裸袒靑林中(나단청림중)
脱巾掛石壁(탈건괘석벽)
露頂洒松風(노정쇄송풍)
李白 詩 夏日山中 甲辰 夏日 友浦

흰 깃털 부채로 부채질도
귀찮아,
푸른 숲속에 웃통 벗고 있도다.
두건 벗어 석벽에 걸어 놓고,
정수리 드러내어 솔바람을
쐬노라.
이백 시 여름날 산속에서, 갑진년(2024)
여름날 우포

출전: 이백(李白, 唐 701-762)의 詩,
하일산중(夏日山中).

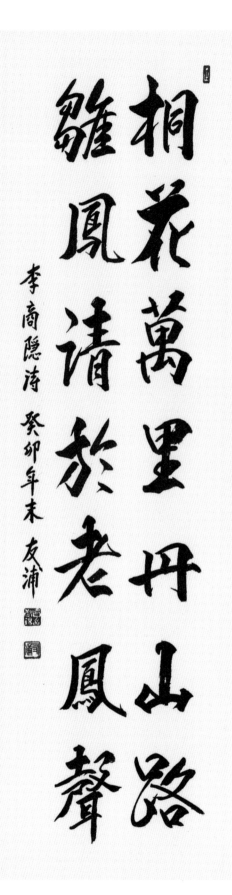

365 李商隱 桐花萬里
(이상은 동화만리)
35×135cm, 行書

桐花萬里丹山路
(동화만리단산로)
雛鳳淸於老鳳聲
(추봉청어노봉성)
李商隱 詩 癸卯 年末 友浦

단산의 만 리 길엔 오동나무
꽃이 한창인데,
어린 봉황이 늙은 봉황보다
청아한 소리를 내는구나.
이상은 시, 계묘년(2023) 연말 우포

출전: 이상은(李商隱, 唐 812-858)의
詩句. 전임자가 젊은 후배에게
자리를 물려주며, 격려와 기대의 말로
인용하는 詩句.

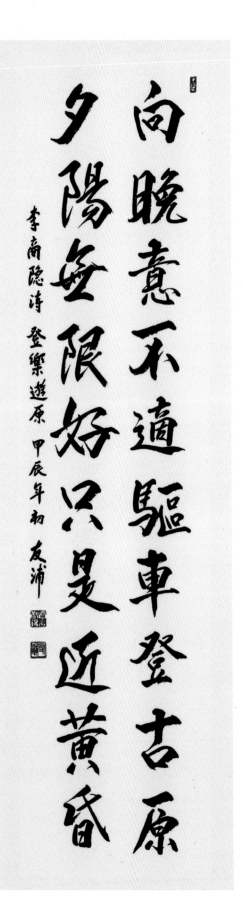

366　李商隱 登樂遊原
(이상은 등락유원)
35×135cm, 行書

向晩意不適(향만의부적)
驅車登古原(구거등고원)
夕陽無限好(석양무한호)
只是近黃昏(지시근황혼)
李商隱 詩 登樂遊原 甲辰 年初 友浦

날 저무니 마음이 울적하여,
수레 몰고 옛 언덕에 오르네.
석양은 정말로 아름다운데,
다만 황혼이 가까우니
아쉽구나.
이상은 시 낙유원에 올라, 갑진년(2024)
연초 우포

출전: 이상은(李商隱, 唐 812-858)의
詩, 등락유원(登樂遊原).

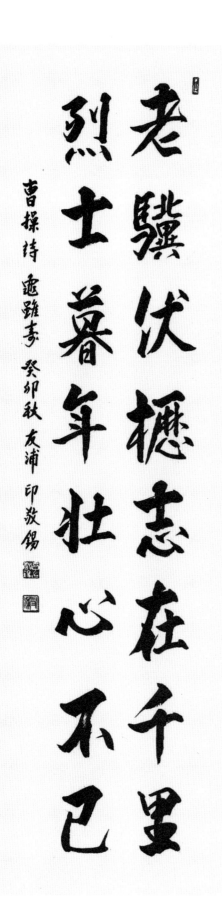

老驥伏櫪志在千里
(노기복력지재천리)
烈士暮年壯心不已
(열사모년장심불이)
曹操 詩 龜雖壽 癸卯秋 友浦 印敬錫

준마는 늙어 마구간에 엎드려
있다 해도 뜻은 천리를 달리고,
열사는 늙었어도 마음에 품은
큰 뜻까지 끝난 것이 아니다.
조조 시 거북이 비록 오래 산다 해도,
계묘년(2023) 가을 우포 인경석

출전: 조조(曹操, 魏 155-220)의 詩,
귀수수(龜雖壽) 중 일부.

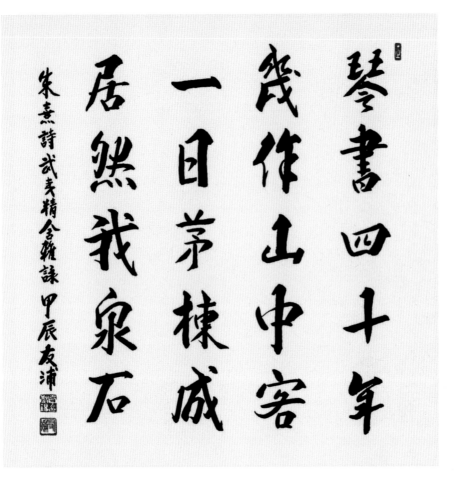

368      朱熹 武夷精舍 雜詠
(주희 무이정사 잡영)
70×70cm, 行書

琴書四十年(금서사십년)
幾作山中客(기작산중객)
一日茅棟成(일일모동성)
居然我泉石(거연아천석)
朱熹 詩 武夷精舍 雜詠 甲辰 友浦

거문고와 책으로 사십 년을 지냈더니,
거의 산중 사람이 다 되었네.
하루 만에 띠집을 짓고,
그렇게 나는 샘과 돌을 벗하며 사노라.
주희 무이정사에서 생각대로 읊다, 갑진년(2024) 우포

출전: 주희(朱熹, 宋 1130-1200)의 詩, 무이정사
잡영(武夷精舍 雜詠).

369      朱熹 隱求齋(주희 은구재)
           70×70cm, 隷書

晨窓林影開(신창임영개)
夜寢山泉響(야침산천향)
隱居復何求(은거부하구)
無言道心長(무언도심장)
朱熹 詩 隱求齋 甲辰 待春 友浦

새벽 창으로 숲 그림자 열리고,
밤이면 잠자리에 산속 샘물 소리 들린다.
은거함에 또 무엇을 구하리오.
말 없는 가운데 도심(道心)만 깊어가네.
주희 시 은거하며 탐구하는 집, 갑진년(2024) 봄을 기다리며
우포

출전: 주희(朱熹, 宋 1130-1200)의 詩, 은구재(隱求齋).

370 　韓愈 符讀書城南
　　　(한유 부독서성남)
　　　70×70cm, 行書

時秋積雨霽(시추적우제)
新涼入郊墟(신량입교허)
燈火稍可親(등화초가친)
簡編可卷舒(간편가권서)
韓愈 詩 符讀書城南 甲辰 正月 友浦

계절은 가을이라 장마 그쳐 날은 개이고,
서늘한 기운은 마을 들판과 언덕에 들어온다.
이제 등불을 점점 가까이할 때이니,
책을 펼칠 만한 시기가 되었구나.
한유 시 아들 부에게 성남에서 독서를 권함, 갑진년(2024)
1월 우포

출전: 한유(韓愈, 唐 768-824)의 詩,
부독서성남(符讀書城南). 독서를 권하는 四字成語,
燈火可親의 유래가 된 詩임.

# 4. 고서장문(古書長文)

日出而作
日入而息
鑿井而飲
耕田而食
帝力于我何有哉

擊壤歌
癸卯友浦

371    撃壤歌(격양가)
       90×45cm, 隷書

日出而作(일출이작)
日入而息(일입이식)
鑿井而飮(착정이음)
耕田而食(경전이식)
帝力于我(제력우아)
何有哉(하유재)
撃壤歌 癸卯 友浦

해 뜨면 일하고,
해 지면 쉰다네.
우물 파서 물 마시고,
밭 갈아 밥 먹나니,
임금의 힘이 내게 무슨 상관 있으랴.
땅 두드리며 부르는 노래, 계묘년(2023) 우포

출전: 황보밀(皇甫謐, 後漢 215-282)편
제왕세기(帝王世紀)에 수록된 중국의 古歌.
堯 임금 시의 태평성대를 노래한 民謠임.

峰回路轉　有亭翼然　臨於泉上者　醉翁亭也　作亭者誰　山
之僧智仙也　名之者誰　太守自謂也　太守與客來飲於此
飲少輒醉　而年又最高　故自號曰醉翁也　醉翁之意　不在
酒　在乎山水之間也　山水之樂　得之心而寓之酒也　若夫日
出而林霏開　雲歸而巖穴暝　晦明變化者　山間之朝暮也
野芳發而幽香　佳木秀而繁陰　風霜高潔　水落而石出者
山間之四時也　朝而往　暮而歸　四時之景不同　而樂亦無
窮也　太守謂誰　廬陵歐陽脩也

歐陽脩　醉翁亭記　癸卯　友浦

248

372 　　　歐陽脩 醉翁亭記(구양수 취옹정기)
　　　　　70×135cm, 行書

峰回路轉(봉회로전) 有亭翼然(유정익연)
臨於泉上者(임어천상자) 醉翁亭也(취옹정야)
作亭者誰(작정자수)
山之僧智仙也(산지승지선야)
名之者誰(명지자수) 太守自謂也(태수자위야)
太守與客(태수여객) 來飮於此(내음어차)
飮少輒醉(음소첩취) 而年又最高(이년우최고)
故自號曰(고자호왈) 醉翁也(취옹야)
醉翁之意(취옹지의)
不在酒(부재주)
在乎山水之間也(재호산수지간야)
山水之樂(산수지락)
得之心而寓之酒也(득지심이우지주야)
若夫日(약부일) 出而林霏開(출이임비개)
雲歸而巖穴暝(운귀이암혈명)
晦明變化者(회명변화자)
山間之朝暮也(산간지조모야)
野芳發而幽香(야방발이유향)
佳木秀而繁陰(가목수이번음)
風霜高潔(풍상고결)
水落而石出者(수락이석출자)
山間之四時也(산간지사시야) 朝而往(조이왕)
暮而歸(모이귀)
四時之景(사시지경)
不同而樂亦無窮也(부동이락역무궁야)
太守謂誰(태수위수) 廬陵 歐陽脩也(여릉
구양수야)
歐陽脩 醉翁亭記 癸卯 友浦

봉우리와 산길을 돌아드니 날개를 활짝 펼친
듯 한 정자가 샘 위에 있는 것이 취옹정이다.
이 정자를 지은 사람은 누구인가. 산에 사는
승려 지선이다.
이름을 붙인 사람은 누구인가. 태수가 스스로
이름을 지었다.
태수는 손님들과 함께 여기 와서 술을 마시곤
하였는데, 조금만 마셔도 쉽게 취하고 나이도
또한 가장 많은지라 스스로 취옹이라고
불렀다.
취옹의 뜻은 술에 있지 아니하고 산수지간에
있으니, 산수 간에 노는 즐거움을 마음에 얻어
술에 부친 것이다.
해 뜨면 숲속의 안개비 걷히고 구름이
돌아오면 바위 굴이 어두워진다. 산속은 아침
저녁에 따라 어둡고 밝아지는 변화가 생긴다.
들에 꽃이 피니 그윽한 향기가 나는데,
아름다운 초목은 빼어나 무성하게 녹음지고,
바람과 서리는 매우 깨끗하고 물이 쏟아지고
돌이 솟아오른 것이 산속의 사계절 풍광이다.
아침이면 이 산속을 찾아가고 저녁이면
돌아오곤 하였으니, 사시사철의 풍광이 같지
않은지라 즐거움 또한 끝이 없다.
태수는 누구를 이름인가. 여릉 땅의
구양수이다.
구양수 취옹정기, 계묘년(2023) 우포

출전: 구양수(歐陽脩, 宋 1007-1072)의
취옹정기(醉翁亭記) 중 일부.

俑心靜時雖閑亦山俑心閑時

雖山六閑只於心上閑山自分

俑言閑閑不如山中山中閑時

又將何從俑處閑閑作山中觀

青松在左白雲起前

阮堂靜偈贈草衣師　甲辰正月　友浦

373 金正喜 靜偈贈草衣師(김정희 정계증초의사)
70×135cm, 行書

儞心靜時雖闤亦山(이심정시수환역산)
儞心鬧時雖山亦闤(이심요시수산역환)
只於心上闤山自分(지어심상환산자분)
儞言闤闠不如山中(이언환궤불여산중)
山中鬧時又將何從(산중요시우장하종)
儞處闤闠作山中觀(이처환궤작산중관)
靑松在左白雲起前(청송재좌백운기전)
阮堂 靜偈贈草衣師 甲辰 正月 友浦

자네 마음이 고요하면 비록 저잣거리에 있어도
산속에 있는 것과 같다.
자네 마음이 흔들려 있으면 비록 산속에 있어도
저잣거리에 있는 것과 같다.
단지 그 마음 속에서 저자와 산이 나뉜다네.
자네가 저자와 성시가 산속만 못하다고
말하지만, 산속에서 마음이 흔들릴 때는 이 또한
장차 어찌하나. 저자와 성시 안에 있더라도
산속이라 여기시게.
푸른 솔은 왼편에 있고 흰 구름은 앞에서
피어나리.
완당 초의선사에게 준 게송, 갑진년(2024) 1월 우포

출전: 추사(秋史) 김정희(金正喜, 朝鮮 1786-1856)의
정계증초의사(靜偈贈草衣師) 중 일부. 阮堂은 김정희의 또
다른 號.

251

為學日益為道日損
損之又損以至於無為
無為而無不為
取天下常以無事
及其有事不足以取天下

道德經 無為 甲辰立春 友浦

374　道德經 無爲(도덕경 무위)
70×120cm, 行書

爲學日益(위학일익) 爲道日損(위도일손)
損之又損(손지우손) 以至於無爲(이지어무위)
無爲而無不爲(무위이무불위)
取天下(취천하) 常以無事(상이무사)
及其有事(급기유사)
不足以取天下(부족이취천하)
道德經 無爲 甲辰 立春 友浦

배우면 날마다 더하고, 도를 행하면 날마다
덜어 낸다.
덜어 내고 또 덜어 내서 무위에 이른다.
무위지만 못 하는 것이 없다.
언제나 일부러 하지 않음으로써 천하를 얻는다.
일부러 하는 수준이 되면 천하를 얻기에
부족하다.
도덕경 무위, 갑진년(2024) 입춘 우포

출전: 도덕경(道德經) 제48장 중 일부. 無爲는 정해진 기준을
가지고 作爲的으로 하지 않는 것을 말함.

生而不有
功成弗居

道德經句　甲辰春　友浦

375     道德經 生而不有(도덕경 생이불유)
70×100cm, 行書

生而不有(생이불유)
功成弗居(공성불거)
道德經 句 甲辰春 友浦

낳고도(만들고도) 소유하지 않는다.
공을 이룬 후 거기에 머물지 않는다.
도덕경 구절, 갑진년(2024) 봄 우포

출전: 도덕경(道德經) 제2장 중 일부.

聖人恆無心以百姓心為

心善者吾善之不善者吾

亦善之德善信者吾信之

不信者吾亦信之德信

老子道德經 任德 甲辰正初 友浦

聖人恒無心(성인항무심)
以百姓心爲心(이백성심위심)
善者吾善之(선자오선지)
不善者吾亦善之(불선자오역선지) 德善(덕선)
信者吾信之(신자오신지)
不信者吾亦信之(불신자오역신지) 德信(덕신)
老子 道德經 任德 甲辰 正初 友浦

성인에게는 고정된(고집하는) 마음이 없다.
그러므로 온 백성의 마음을 자기의 마음으로
삼는다.
선한 사람도 선으로 대하고 선하지 않은 사람도
선으로 대한다. 그래야 덕이 탁월해진다.
신의 있는 사람도 신의로 대하고 신의 없는
사람도 신의로 대한다. 그래야 덕이 신실해진다.
노자 도덕경 덕에 맡김, 갑진년(2024) 1월 초 우포

출전: 도덕경(道德經) 제49장 중 일부.

377      桃李雖艶(도리수염)
135×70cm, 行書

桃李雖艶(도리수염)
何如松蒼柏翠之堅貞(하여송창백취지견정)
梨杏雖甘(이행수감)
何如橙黃橘綠之馨冽(하여등황귤녹지형열)
信乎(신호)
濃夭不及淡久(농요불급담구)
早秀不如晩成也(조수불여만성야)
菜根譚 句 癸卯 立冬 友浦

복숭아꽃, 오얏꽃이 비록 곱지만,
어찌 저 푸른 소나무와 잣나무의 굳고 곧음만
하랴.
배와 살구가 비록 달지만,
어찌 노란 유자와 푸른 귤의 맑은 향기만 하랴.
참으로 옳은 말이다.
너무 곱지만 빨리 지는 것이 담백하게 오래가는
것보다 못하고,
일찍 빼어난 것이 늦게 이루는 것보다 못하다.
채근담 구절, 계묘년(2023) 입동 우포

출전: 채근담(菜根譚) 전집(前集) 224.

人固有一死或重于泰山或輕于鴻毛用之所趨異也

司馬遷 報任少卿書

甲辰正月 友浦

人固有一死(인고유일사)
或重于泰山(혹중우태산)
或輕于鴻毛(혹경우홍모)
用之所趨異也(용지소추이야)

司馬遷 報任少卿書 甲辰 正月 友浦

사람은 누구나 한 번 죽지만,
어떤 죽음은 태산처럼 무겁고,
어떤 죽음은 깃털처럼 가볍다.
이는 죽음을 사용하는 방향이 다르기 때문이다.

사마천 친구 임소경에게 보낸 편지, 갑진년(2024) 1월 우포

출전: 사마천(司馬遷, 前漢 BC 145?-BC 86?)의
보임소경서(報任少卿書) 중 일부. 한서 사마천전(漢書
司馬遷傳)에 실려 있음.

大江東去浪淘盡千古
風流人物江山如畫
一時多少豪傑人生
如夢一尊還酹江月

蘇東坡 念奴嬌 赤壁懷古 甲辰元旦 友浦

262

379    蘇軾 念奴嬌 赤壁懷古(소식 염노교 적벽회고)
70×135cm, 行書

大江東去(대강동거) 浪淘盡(낭도진)
千古風流人物(천고풍류인물)
江山如畵(강산여화)
一時多少豪傑(일시다소호걸)
人生如夢(인생여몽)
一尊還酹江月(일준환뢰강월)

蘇東坡 念奴嬌 赤壁懷古 甲辰 元旦 友浦

장강(長江)은 동쪽으로 흐르며 세찬 물결로
장구한 역사 속의 영웅과 인물들을 쓸어가
버렸네.
강산은 그림 같고, 한때 얼마나 많은 호걸들이
있었던가.
인생은 꿈과 같으니, 한 잔 술을 강물 위의 달에
부어 바치노라.

소동파 적벽에서의 옛일을 회고하는 시가(詩歌), 갑진년(2024)
설날 아침 우포

출전: 소식(蘇軾, 宋 1036-1101)의 염노교 적벽회고(念奴嬌
赤壁懷古) 중 일부 발췌.

天下有大勇者
猝然臨之而不驚
無故加之而不怒
此其所挾持者甚
大而其志甚遠也

蘇軾留侯論　張印泉書

　　　蘇軾 留侯論(소식 유후론)
　　　　75×60cm, 隷書

天下有大勇者(천하유대용자)
猝然臨之而不驚(졸연임지이불경)
無故加之而不怒(무고가지이불노)
此其所挾持者甚大(차기소협지자심대)
而其志甚遠也(이기지심원야)
蘇軾 留侯論 癸卯 友浦

천하에 크게 용기 있는 사람은 갑자기 큰 일을
당해도 놀라지 않으며,
아무런 이유 없이 당해도 화내지 않는다.
이는 그 가슴에 품은 바가 심히 크고, 그 뜻이
원대하기 때문이다.
소식 유후에 대해 논하다, 계묘년(2023) 우포

출전: 소식(蘇軾, 宋 1036-1101)의 유후론(留侯論) 중 일부.
留侯는 張良이 漢 高祖 劉邦으로부터 받은 벼슬명.
留侯論은 蘇軾이 張良에 대해 평론한 산문임.

中馬源德馬

成凜馬得馬

王風精積

上雨龍生成

精文善重

神明自涓

心水德得

子學甲辰三月友溥

266

積土成山(적토성산)

風雨興焉(풍우흥언)

積水成淵(적수성연)

蛟龍生焉(교룡생언)

積善成德(적선성덕)

而神明自得(이신명자득)

聖心備焉(성심비언)

荀子 勸學篇 甲辰 正月 友浦

한줌의 흙이 계속 쌓여 산을 이루면,
그곳에서 비바람이 일어나게 되고,
작은 물이 계속 모여 연못이 되면,
그곳에서 교룡이 생기게 된다.
(마찬가지로) 작은 선도 계속 쌓아 덕을 이루면,
신명이 저절로 체득되어
성인과 같은 심성이 갖춰지게 된다.
순자 권학편, 갑진년(2024) 1월 우포

출전: 순자(荀子) 권학편(勸學篇) 중 일부.

心不在焉　視而不見　聽而不聞　食而不知其味

大學心地章　癸卯冬　友浦

382      心不在焉(심부재언)
            120×70cm, 行書

心不在焉(심부재언)
視而不見(시이불견)
聽而不聞(청이불문)
食而不知其味(식이부지기미)
大學 正心章 句 癸卯冬 友浦

(하고자 하는)
마음이 있지 않으면,
보아도 보이지 않고,
들어도 들리지 않으며,
먹어도 그 맛을 모른다.
대학 정심장 구절, 계묘년(2023) 겨울 우포

출전: 대학(大學) 정심장(正心章) 중 일부.

是故學然後知不足，教然後知困。知不足然後能自反也，知困然後能自強也。故曰：教學相長也。

禮記學記 甲辰仲春 海旻 書記

學然後知不足(학연후지부족)
敎然後知困(교연후지곤)
知不足然後(지부족연후) 能自反也(능자반야)
知困然後(지곤연후) 能自强也(능자강야)
故曰(고왈) 敎學相長也(교학상장야)
禮記 學記篇 甲辰 立春 友浦

배운 뒤에야 자신의 부족함을 알게 되고,
가르쳐 본 뒤에야 그 어려움을 알 수 있다.
부족함을 안 뒤에야 스스로 반성할 수 있고,
어려움을 안 뒤에야 스스로 능력을 보강할 수
있다.
그러므로 가르치고 배우면서 서로 성장한다고
하는 것이다.
예기 학기편, 갑진년(2024) 입춘 우포

출전: 예기(禮記) 학기(學記)편 중 일부.

清心

廉者牧之本務萬善之源諸德
之根不廉而能牧者未之有也
廉者天下之大賈也故大貪必
廉人之所以不廉者其智短也
故自古以來凡智深之士無不
以廉爲訓以貪爲戒

賕賂之行誰不秘密中夜所行
朝已昌矣

饋遺之物雖若微小恩情旣結
私已行矣

所貴乎廉吏者其所過山林泉水
悉被清光

諸辭四達今爾彰示人知之
至深也

癸卯初冬 友浦 書

384    丁若鏞 牧民心書 淸心(정약용 목민심서 청심)
       135×70cm, 行書

**牧民心書(목민심서) 淸心(청심)**
廉者(염자) 牧之本務(목지본무)
萬善之源(만선지원) 諸德之根(제덕지근)
不廉而(불염이) 能牧者(능목자)
未之有也(미지유야)
廉者(염자) 天下之大賈也(천하지대가야)
故(고) 大貪必廉(대탐필염)
人之所以不廉者(인지소이불염자)
其智短也(기지단야)
故(고) 自古以來(자고이래)
凡智深之士(범지심지사)
無不以廉爲訓(무불이염위훈)
以貪爲戒(이탐위계)
貨賂之行(화뢰지행) 誰不秘密(수불비밀)
中夜所行(중야소행) 朝已昌矣(조이창의)
饋遺之物(궤유지물) 雖若微小(수약미소)
恩情旣結(은정기결) 私已行矣(사이행의)
所貴乎廉吏者(소귀호염리자)
其所過山林泉石(기소과산림천석)
悉被淸光(실피청광)
淸聲四達(청성사달) 令聞日彰(영문일창)
亦人世之至榮也(역인세지지영야)
癸卯 初寒 友浦

**목민심서 청렴한 마음**
청렴은 수령의 기본 임무로 모든 선의 근원이요
모든 덕의 뿌리이니, 청렴하지 않고서 수령
노릇을 할 수 있는 자는 없다.
청렴은 천하의 큰 장사이다. 그러므로 크게
탐하는 자는 반드시 청렴해야 한다. 사람이
청렴하지 않은 것은 그 지혜가 부족하기
때문이다.
그러므로 예로부터 무릇 지혜가 깊은 선비는
청렴을 교훈으로 삼고, 탐욕을 경계하지 않은
사람이 없었다.
뇌물을 주고받는 것을 누가 비밀히 하지
않으랴만, 한밤중에 한 일이 아침이면 드러난다.
선물로 보내온 물건은 비록 작은 것이라
하더라도, 은정(恩情)이 맺어졌으니
사정(私情)이 행해진 것이다.
청렴한 관리를 귀하게 여기는 까닭은 그가
지나는 곳은 산림(山林)과 천석(泉石)도 모두
맑은 빛을 입기 때문이다(공직사회의 정화와
사회 발전에 기여).
청렴하다는 명성이 사방에 퍼져서 좋은 소문이
날로 드러나면, 이 또한 인생의 지극한 영화이다.
계묘년(2023) 첫 추위에 우포

출전: 다산(茶山) 정약용(丁若鏞, 朝鮮 1762-1836)의
목민심서(牧民心書) 율기육조(律己六條) 중 청심(淸心).
여유당전서(與猶堂全書)에 실려 있음.

樂無偏罪福固偏篤樂不

亟享延及耋昏福不畢受

或謀後昆毋曰麥硬前村

未炊毋曰麻廳視彼赤肌

茶山奢箋 癸卯秋 友浦

274

385    丁若鏞 奢箴(정약용 사잠)
70×135cm, 行書

樂無偏界(낙무편비) 福罔偏篤(복망편독)
樂不亟亨(낙불극형) 延及耄昏(연급모혼)
福不畢受(복불필수) 或流後昆(혹류후곤)
毋曰麥硬(무왈맥경) 前村未炊(전촌미취)
毋曰麻麤(무왈마추) 視彼赤肌(시피적기)
茶山 奢箴 癸卯秋 友浦

즐거움은 치우치게 주지 않고,
복도 한쪽으로만 후하게 주지 않네.
즐거움은 급하게 누리지 않아야,
늙도록 오래 누릴 수 있고.
복은 한꺼번에 다 받지 않아야,
더러는 후손에까지 내려간다네.
보리밥이 딱딱해 맛없다고 하지 말게,
앞 마을엔 밥 짓지 못하는 집도 있네.
삼베옷 거칠다 하지 말게,
누구는 그것도 없어 붉은 살이 보이네.
다산 사치를 경계함, 계묘년(2023) 가을 우포

출전: 다산(茶山) 정약용(丁若鏞, 朝鮮 1762-1836)의
사잠(奢箴) 중 일부. 여유당전서(與猶堂全書)에 실려 있음.

275

詩書易禮左國班馬論
孟之正莊騷之奇月易
而時更春終而秋始躄
如山重水複柳暗花明

茶山通鑑節要評句癸卯夏 友浦印敬錫

詩書易禮左國班馬論孟之正
(시서역예좌국반마논맹지정)
莊騷之奇(장소지기) 月易而時更(월역이시갱)
春終而秋始(춘종이추시)
譬如山重水複(비여산중수복)
柳暗花明(유암화명)

茶山 通鑑節要評 句 癸卯夏 友浦 印敬錫

시경, 서경, 주역, 예기, 좌전, 국어, 한서, 사기,
논어와 맹자의 바른 글(正)과 장자, 이소의
기이한 글(奇)을 다달이 바꿔 읽고 철마다 다시
읽으라.
봄에 마치면 가을에 다시 시작한다.
이는 마치 산은 첩첩하고 물은 잇달아 있으나,
(이를 지나고 나면) 버들이 푸르고 꽃이 활짝 핀
것과 같다(새로운 경지가 열림).

다산 통감 요약분만 읽는 것을 비평함, 계묘년(2023) 여름 우포
인경석

출전: 다산(茶山) 정약용(丁若鏞, 朝鮮 1762-
1836)의 통감절요평(通鑑節要評) 중 일부.
여유당전서(與猶堂全書)에 실려 있음. 通鑑節要는 宋나라
강지(江贄)가 사마광(司馬光)의 資治通鑑을 간추려 엮은
역사서로서, 통감절요가 글공부 교재로 적합하지 않은데,
이것만 읽고 있는 폐단을 지적한 글임.

勿謂今日不學而有來日
勿謂今年不學而有來年
日月逝矣歲不我延
嗚呼老矣是誰之愆

朱熹勸學文 癸卯冬 友浦

278

朱熹 勸學文(주희 권학문)
70×135cm, 行書

勿謂今日不學而有來日(물위금일불학이유내일)
勿謂今年不學而有來年(물위금년불학이유내년)
日月逝矣(일월서의) 歲不我延(세불아연)
嗚呼老矣(오호노의) 是誰之愆(시수지건)
朱熹 勸學文 癸卯冬 友浦

오늘 배우지 않으면서 내일이 있다고 하지 말고,
올해 배우지 않으면서 내년이 있다고 하지 말라.
하루하루 세월은 가나니, 나를 위해 멈추지 않네.
아아, 늙었도다. 이 누구의 허물인고.
주희 권학문, 계묘년(2023) 겨울 우포

출전: 주희(朱熹, 宋 1130-1200)의 권학문(勸學文) 중 일부.

天命之謂性　率性之謂道　修道之謂教　道
也者不可須臾離也　可離非道也　是故君子
戒慎乎其所不睹　恐懼乎其所不聞　莫見
乎隱　莫顯乎微　故君子慎其獨也　喜怒哀
樂之未發　謂之中　發而皆中節　謂之和　中
也者　天下之大本也　和也者　天下之達道
也　致中和　天地位焉　萬物育焉

中庸章句第一章　癸卯冬　友浦

388　　中庸 第一章(중용 제1장)
　　　　70×135cm, 行書

天命之謂性(천명지위성)
率性之謂道(솔성지위도)
修道之謂敎(수도지위교)
道也者(도야자) 不可須臾離也(불가수유리야)
可離非道也(가리비도야)
是故(시고) 君子(군자)
戒愼乎其所不睹(계신호기소부도)
恐懼乎其所不聞(공구호기소불문)
莫見乎隱(막견호은) 莫顯乎微(막현호미)
故(고) 君子(군자) 愼其獨也(신기독야)
喜怒哀樂之未發(희노애락지미발)
謂之中(위지중)
發而皆中節(발이개중절) 謂之和(위지화)
中也者(중야자) 天下之大本也(천하지대본야)
和之者(화지자) 天下之達道也(천하지달도야)
致中和(치중화) 天地位焉(천지위언)
萬物育焉(만물육언)
中庸 章句 第一章 癸卯冬 友浦

하늘이 명하는 것을 性이라 하고, 性을
따르는 것을 道라 하며, 道를 닦는 것을
敎(가르침)라고 한다. 道라는 것은 잠시도
떠나지 못할 것이니, 떠난다면 道가 아니다.
그러므로 군자는 자기가 보이지 않는 곳에서
경계하고 삼가며, 자기가 듣지 못하는 바에
두려워한다. 숨는 것보다 더 잘 드러나는 것이
없으며, 작은 것보다 더 잘 나타나는 것이
없다. 그러므로 군자는 그 혼자 있을 때에
삼간다.
기쁨과 노여움, 슬픔과 즐거운 것이 나타나지
않은 것을 中이라 하고, 나타나되 다 절도에
맞는 것을 和라 하니, 中이라는 것은 천하의
큰 근본이요, 和라는 것은 천하 사람들이
달성해야 할 길이다.
中과 和를 지극한 경지에까지 밀고 나가면,
天과 地가 바르게 자리 잡을 수 있고,
그 사이에 있는 만물이 잘 자라게 된다.
중용 장구 제1장, 계묘년(2023) 겨울 우포

출전: 중용(中庸) 第1章 중 일부.

醲肥辛甘非真味

真味只是淡神奇

卓異非至人至人

只是常

菜根譚句 甲辰正月 友浦

389     至味無味(지미무미)
        70×135cm, 行書

醲肥辛甘非眞味(농비신감비진미)
眞味只是淡(진미지시담)
神奇卓異非至人(신기탁이비지인)
至人只是常(지인지시상)
菜根譚 句 甲辰 正月 友浦

진한 술, 살진 고기, 맵고 단 것은 참맛이 아니다.
참맛은 단지 담백할 뿐이다.
신통하고 기특하며 탁월하고 기이한 것은 덕이
높은 사람이 아니다.
덕이 높은 사람은 다만 평범할 따름이다.
채근담 구절, 갑진년(2024) 1월 우포

출전: 채근담(菜根譚) 전집(前集) 7.

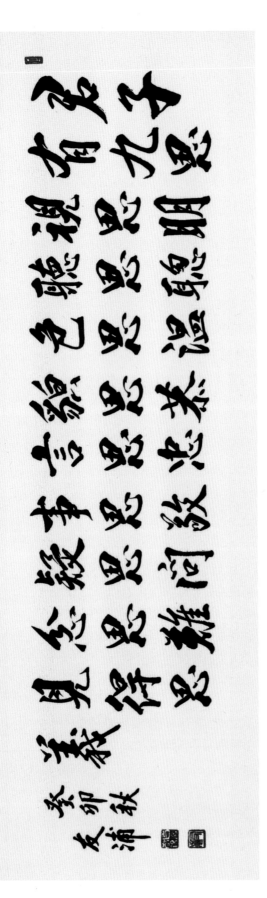

390     君子有九思(군자유구사)
135×35cm, 行書

君子有九思(군자유구사)
視思明(시사명)
聽思聰(청사총)
色思溫(색사온)
貌思恭(모사공)
言思忠(언사충)
事思敬(사사경)
疑思問(의사문)
忿思難(분사난)
見得思義(견득사의)
癸卯秋 友浦

군자에게는 생각할 것이 아홉
가지가 있다.
1. 사물을 볼 때는 분명하게 볼
   것을 생각하라.
2. 소리를 들을 때는 똑똑하게
   들을 것을 생각하라.
3. 안색은 온화할 것을
   생각하라.
4. 용모는 공손할 것을
   생각하라.
5. 말은 충실할 것을 생각하라.
6. 일할 때는 신중할 것을
   생각하라.
7. 의심이 날 때는 물을 것을
   생각하라.
8. 화가 날 때는 화낸 뒤에
   어렵게 될 것을 생각하라.
9. 이득을 보게 되면 의로운
   것인지 생각하라.
계묘년(2023) 가을 우포

출전: 논어(論語) 계씨(季氏)편.

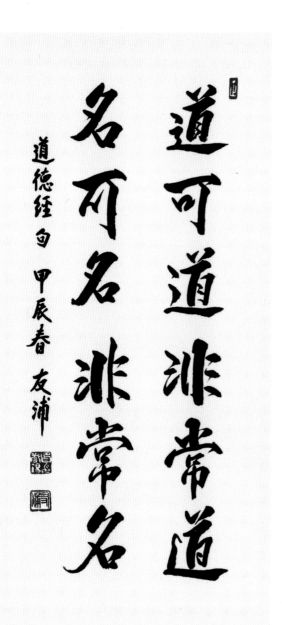

391      道德經 道可道(도덕경 도가도)

35×70cm, 行書

道可道 非常道(도가도 비상도)
名可名 非常名(명가명 비상명)

道德經 句 甲辰春 友浦

道라고 말 할 수 있는 것은
항구적인 道가 아니고,
이름을 붙일 수(개념화할 수)
있는 것은 항구적인 이름이
아니다.

도덕경 구절, 갑진년(2024) 봄 우포

출전: 도덕경(道德經) 第1章에 나오는 말.

392　　孟子 天時(맹자 천시)
135×35cm, 隸書

天時不如地利(천시불여지리)
地利不如人和(지리불여인화)
孟子 句 甲辰 友浦

하늘이 내린 좋은 기회가
지리적 우세만 못하고,
지리적 우세가 사람들의
화합만 못하다.
맹자 구절 갑진년(2024) 우포

출전: 맹자(孟子) 공손추하(公孫丑下)
중 일부.

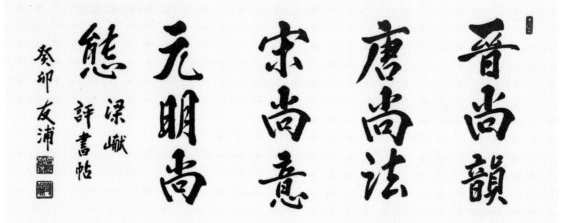

393 梁巘 評書帖(양헌 평서첩)
135×35cm, 行書

晉尙韻(진상운) 唐尙法(당상법)
宋尙意(송상의) 元明尙態(원명상태)

梁巘 評書帖 癸卯 友浦

晉(왕희지)는 신운(韻)을,
唐(구양순, 저수량)은 법도(法)를,
宋(소동파)는 의지(意)를,
元(조맹부)와 明(동기창)은 자태(態)를
숭상하였다.

양헌 글씨를 평한 문서, 계묘년(2023) 우포

출전: 양헌(梁巘, 淸 ?-?)의 평서첩(評書帖) 중 일부. 중국
서예 발전의 흐름과 특징을 간명하게 설명한 글임.

樂水樂山(요수요산)
135×35cm, 隸書

知者樂水(지자요수)
仁者樂山(인자요산)
知者動(지자동)
仁者靜(인자정)
知者樂(지자락)
仁者壽(인자수)
友浦

지혜로운 사람은 물을
좋아하고(유동적이고 사리에
밝다),
어진 사람은 산을 좋아한다
(듬직하고 편안하다).
지혜로운 사람은
동적이고(인생 초반),
어진 사람은 정적이다(인생
후반).
지혜로운 사람은 인생을
즐겁게 살고(쾌활),
어진 사람은 오래 산다(장수).
우포

출전: 논어(論語) 옹야(雍也)편.

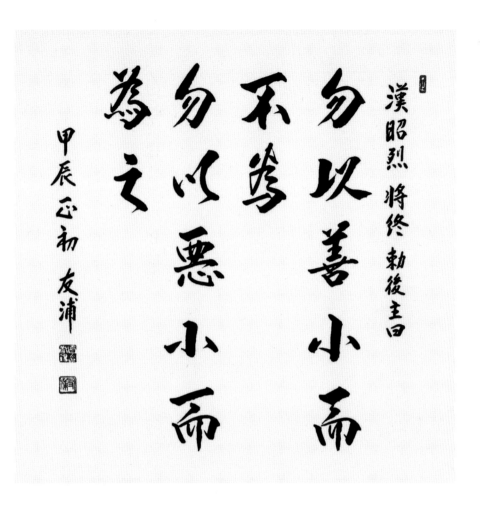

395    劉備 遺言(유비 유언)
        70×70cm, 行書

漢 昭烈 將終 勅後主曰(한소열 장종 칙후주왈)
勿以善 小而不爲(물이선 소이불위)
勿以惡 小而爲之(물이악 소이위지)
甲辰 正初 友浦

한나라 소열황제가 임종할 때에 뒤이어 임금이 될
자에게 칙명으로 말씀하시기를,
비록 작은 善이라 해도 행하지 않으면 안 되며,
작은 惡이라고 해서 행해서는 안 된다고
하셨습니다.
갑진년(2024) 1월 초 우포

출전: 명심보감(明心寶鑑) 계선(繼善)편. 漢 昭烈은
삼국시대 蜀漢의 초대 황제 劉備를 말함.

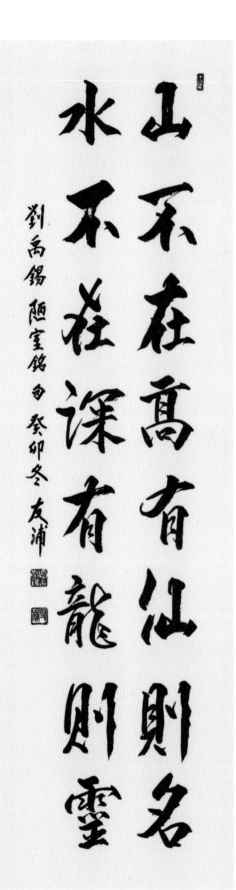

396     劉禹錫 陋室銘(유우석 누실명)
35×135cm, 行書

山不在高(산불재고)
有仙則名(유선즉명)
水不在深(수불재심)
有龍則靈(유룡즉령)

劉禹錫 陋室銘 句 癸卯冬 友浦

산은 높아야 하는 것은 아니고,
신선이 살고 있으면 명산이고,
물은 깊어야 하는 것은 아니고,
용이 살고 있으면 신령하다.
유우석 누추한 집을 기리다 구절,
계묘년(2023) 겨울 우포

출전: 유우석(劉禹錫, 唐 772-842)의
누실명(陋室銘) 중 일부.

397    丁若鏞 詩有二難
(정약용 시유이난)
35×135cm, 行書

詩有二難(시유이난)
唯自然一難也(유자연일난야)
溂然其有餘韻二難也
(유연기유여운이난야)
茶山 泛齋集序 甲辰春 友浦

시 짓는 데에는 두 가지
어려움이 있다.
자연스러운 것이 첫 번째
어려움이고,
해맑으면서 여운이 있는 것이
두 번째 어려움이다.
다산 범재집 서문, 갑진년(2024) 봄 우포

출전: 다산(茶山) 정약용(丁若鏞, 朝鮮
1762-1836)의 범재집서(泛齋集序) 중
일부. 泛齋는 윤위(윤선도의 5대손)의 號.

千字文 句(천자문 구)
398
70×70cm, 隸書

性靜情逸(성정정일)
心動神疲(심동신피)
守眞志滿(수진지만)
逐物意移(축물의이)
千字文 句 甲辰春 友浦

성품이 조용하면 정서가 편안하고,
마음이 움직이면 정신은 피곤하다.
참됨을 지켜야만 뜻이 가득차고,
외물을 따라가면 뜻도 함께 옮겨간다.
천자문 구절, 갑진년(2024) 봄 우포

출전: 천자문(千字文) 중 일부.

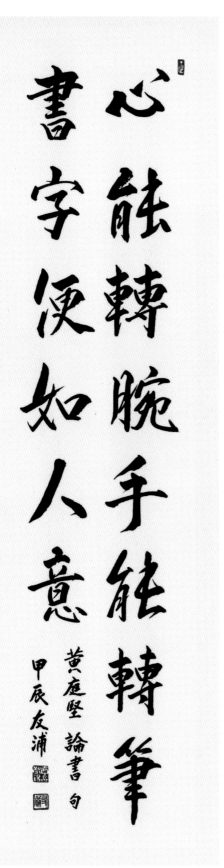

黃庭堅 論書(황정견 논서)
35×135cm, 行書

心能轉腕(심능전완)
手能轉筆(수능전필)
書字便如人意(서자편여인의)
黃庭堅 論書 句 甲辰 友浦

마음은 팔을 돌릴 수 있고,
손을 붓을 돌릴 수 있으며,
글씨는 바로 사람의 뜻과
같아야 한다.
황정견 글씨 쓰기를 논함 구절,
갑진년(2024) 우포

출전: 황정견(黃庭堅, 宋 1045-
1105)의 논서(論書) 중 일부.

歸去來辭(귀거래사)
35×135cm×8, 隷書

**歸去來辭**(귀거래사)

歸去來兮 田園將蕪 胡不歸
旣自以心爲形役 奚惆悵而獨悲
悟已往之不諫
(귀거래혜 전원장무 호불귀
기자이심위형역 해추창이독비
오이왕지불간)

돌아가리라. 전원이 장차
거칠어져 가는데 어찌
돌아가지 않겠는가. 이미
스스로 마음을 육체에 부림
받게 하였는데, 어찌 실망하며
홀로 슬퍼만 하겠는가. 이미
지나간 일은 돌이킬 수 없음을
깨달았고, 앞으로 올 일은
제대로 추구할 만함을 알겠다.

知來者之可追 實迷途其未遠
覺今是而昨非 舟搖搖以輕颺
風飄飄而吹衣 問征夫以前路
恨晨光之憙微 乃瞻衡宇
載欣載奔
(지래자지가추 실미도기미원
각금시이작비 주요요이경양
풍표표이취의 문정부이전로
한신광지희미 내첨형우
재흔재분)

진실로 길을 잘못 든 것이
그렇게 멀리 가지는 않았으니,
지금이 옳고 지난날이 잘못
되었음을 깨달았다. 배는
흔들흔들 가벼이 떠가고
바람은 살랑살랑 옷자락에
분다. 길 가는 나그네에게
앞길을 물으면서 새벽빛이
희미한 것을 한스러워한다.

欣載奔僮僕歡迎稚子候門三逕就荒
松菊猶存携幼入室有酒盈樽引壺觴
此自酌眄庭柯以怡顔倚南窓以寄傲

僮僕歡迎 稚子候門 三逕就荒
松菊猶存 携幼入室 有酒盈樽
引壺觴以自酌 眄庭柯以怡顔
倚南窓以寄傲
(동복환영 치자후문 삼경취황
송국유존 휴유입실 유주영준
인호상이자작 면정가이이안
의남창이기오)

마침내 대문 가로목이
일자(一字)인 집을 바라보며
기뻐 달려가니, 머슴아이는
반갑게 맞아주고 어린 자식은
문에서 기다린다. 세 갈래 길은
거칠어졌지만 소나무와 국화는
그대로 남아있다. 어린 것들의
손을 잡고 방에 들어가니, 술이
항아리에 가득하다. 술병과
잔을 당겨 혼자서 따라 마시고
정원의 나뭇가지를 바라보며
얼굴을 편다.

審容膝之易安 園日涉以成趣
門雖設而常關 策扶老以流憩
時矯首而遐觀 雲無心以出岫
鳥倦飛而知還 景翳翳以將入
(심용슬지이안 원일섭이성취
문수설이상관 책부로이류게
시교수이하관 운무심이출수
조권비이지환 경예예이장입)

남쪽 창가에 기대어
의기양양해 하니, 무릎을
넣을 만한 좁은 곳이 쉽게
편안해짐을 알겠다. 정원을
날마다 거닐어 취미가 되었고,
대문은 비록 세워져 있으나
항상 닫혀 있다. 지팡이를
짚고 이리저리 거닐다 쉬면서,
때때로 머리를 들어 멀리
바라본다. 구름은 무심히
산봉우리 사이로 나오고,
새들은 날기에 지쳐 돌아올 줄
아는구나.

撫孤松而盤桓 歸去來兮
請息交以絶游 世與我而相違
復駕言兮焉求 悅親戚之情話
樂琴書以消憂 農人
告余以春及
(무고송이반환 귀거래혜
청식교이절유 세여아이상위
부가언혜언구 열친척지정화
낙금서이소우 농인
고여이춘급)

햇볕이 어둑어둑하면서 장차
지려하니, 외로운 소나무를
어루만지며 서성거린다.
돌아가리라. 교제를 그만두고
어울림을 끊어야겠다. 세상이
나와 서로 어긋나니 다시
수레를 타고 나가 무엇을
구하겠는가. 친척들과 정다운
대화를 기뻐하고, 거문고와
책을 즐기면서 시름을
잊으리라.

余比春及將有事于西疇或命巾車或棹孤舟既窈窕以尋壑夫崎嶇而經丘木欣欣以向榮泉涓涓而始流善萬物之得

將有事于西疇 或命巾車
或棹孤舟 旣窈窕以尋壑
亦崎嶇而經丘 木欣欣以向榮
泉涓涓而始流 善萬物之得時
(장유사우서주 혹명건거
혹도고주 기요조이심학
역기구이경구 목흔흔이향영
천연연이시류 선만물지득시)

농부가 나에게 봄이 왔다고
알리면, 장차 서쪽 밭에서
농사일을 해야겠다. 혹은 천을
두른 수레를 준비하게 하고
혹은 한 척의 배를 저어 깊숙한
협곡을 찾아들기도 하고
또한 울퉁불퉁한 언덕길을
지나가기도 한다. 나무들은
생기를 머금어 무성해져가고
샘물은 졸졸거리며 흐르기
시작한다.

感吾生之行休 已矣乎
寓形宇內復幾時
曷不委心任去留
胡爲乎遑遑欲何之 富貴
非吾願 帝鄉 不可期
懷良辰以孤往
(감오생지행휴 이의호
우형우내부기시
갈불위심임거류
호위호황황욕하지 부귀 비오원
제향 불가기 회양신이고왕)

만물이 제때를 만난 것은
아주 좋으나, 나의 삶은 장차
끝나감을 느낀다.
그만두자. 세상에 몸을 의탁해
사는 것이 또한 얼마나 된다고,
어찌 마음에 맞겨 가고 머묾을
임의대로 하지 않겠느냐.
무엇 때문에 허둥대며 어디를
가려고 하겠는가. 부귀는 내가
바라는 바가 아니며, 신선
세계는 기약할 수 없다.

孤往或植杖而耘耔登東皐以舒嘯臨清流而賦詩聊乘化以歸盡畫樂夫天命復奚疑

癸卯 友浦

或植杖而耘耔 登東皐以舒嘯
臨清流而賦詩 聊乘化以歸盡
樂夫天命復奚疑
(혹식장이운자 등동고이서소
임청류이부시 요승화이귀진
낙부천명부해의)
癸卯 友浦

좋았던 시절을 생각하고
있다가 홀로 나서고, 혹은
지팡이를 세워 놓고 김매고
북을 돋아주며, 동쪽 언덕에
올라 휘파람 불고 맑은 물가에
이르러 시를 지으리라. 그저
자연의 변화에 순응하여
죽음으로 돌아가리니, 주어진
천명을 즐기면 되지 다시
무엇을 의심하리오.
계묘년(2023) 우포

출전: 도연명(陶淵明, 晉 365-427)의
귀거래사(歸去來辭) 전문.

301

우포묵향 II
友浦墨香 II

초판 인쇄  2024년 6월 15일
초판 발행  2024년 6월 20일

지은이    인경석
펴낸이    이찬규
펴낸곳    북코리아
등록번호   제03-01240호
전화      02-704-7840
팩스      02-704-7848
이메일     ibookorea@naver.com
홈페이지   www.북코리아.kr
주소      13209 경기도 성남시 중원구 사기막골로45번길 14 우림2차 A동 1007호
ISBN     978-89-6324-206-4 (03640)

값 22,000원